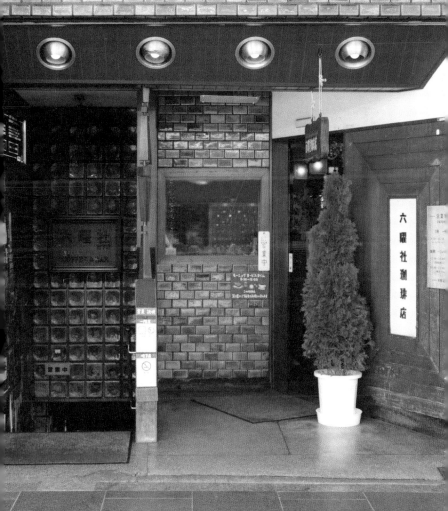

第一代經營者：奧野實（一九四八年）與八重子（一九五九年）

面向河原町通與三条通交叉口
附近的六曜社店面外觀。右側
門為一樓店，由第三代奧野薰
平經營。左側走下樓梯的地下
店，由奧野實的三兒子奧野修
經營。

京都六曜社傳承三代的人情滋味故事

咖啡家族

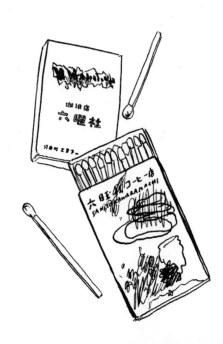

前言

京都，號稱「全日本最愛咖啡」的都市。這裡有一間超過半世紀、仍受到大眾喜愛的喫茶店「六曜社咖啡店」。

這間小喫茶店的營業地點，面向著大樓林立的河原町通。一九六〇年代，許多激進的學運人士與藝術家經常出入此店；甚至與過去東京新宿一間傳奇的喫茶店齊名，因而擁有「東有風月堂，西有六曜社」的美稱。

六曜社開幕於一九五〇年（日本戰敗過後五年）。店主奧野實與八重子這對夫妻相遇在海的彼端──滿州國（現在的中國東北部），後來回到日本京都河原町通與三条通的交叉口旁營業。自此之後，六曜社由家族共同經營。

在京都，儘管「Smart 咖啡店」、「築地」與「FRANCOIS 喫茶室」，這些體現一九三〇年代「咖啡文化」的喫茶店依然健在，但六曜社作為二戰過後所謂的都市喫茶店，依然守護著不變的咖啡傳統，同時一點一滴地進化當中，持續朝向「百年喫茶

6

店」的目標邁進。

而六曜社的營業型態，有一些與眾不同。

六曜社的一樓店與地下店，無論是入口或菜單皆各自獨立。兩間店的招牌配方咖啡（Blend）一杯都是五百日圓（二○二○年八月價格），不過使用的咖啡豆卻不同。公休日同一天，但是營業時間與服務內容，有所差異。

位於一樓的店鋪（以下稱為一樓店）整體而言，以「正統喫茶店」為主要風格。店內以溫暖的木頭與青綠色調的磁磚組成，就像迎賓廳一樣。營業時間從早上八點半到晚上十點半，供應咖啡、果汁與吐司。此外，還有早晨套餐。《體育報》等各類報紙，一應俱全，客層從資深老主顧到上班族，以及學生、觀光客，客源非常廣泛。客桌區的矮沙發椅一共三十五個座位，當店內人潮擁擠時，店家會拜託客人併桌。在京都保留「併桌文化」的店鋪，大概只剩六曜社了吧。一位熟客懷念地表示：「之前有些女孩子會為了認識朋友而來六曜社呢。」女店員無微不至的服務極為優雅，讓客人

7

有賓至如歸的感覺。現在則由創業者的孫子奧野薰平負責經營，親自率領十名左右的女性員工。

另一間六曜社的地下店鋪（以下稱為地下店），則有一種隱蔽空間的氛圍，對第一次到訪的「生客」來說，可能會望而卻步。地下店比一樓店稍微狹窄些，吧檯共有十四個座位，再加上三張客桌席位。營業時間從中午開始，咖啡的種類相當齊全，提供兩種自家烘焙綜合豆與不同產地的咖啡。這間店由創業者的三兒子奧野修與妻子美穗子負責經營。修，是六曜社開創自家烘焙的人物。至今，每晚結束店內的工作之後，他一定會窩在烘焙小屋裡。修總是站在吧檯裡，除了咖啡豆訂單出貨工作，也負責沖煮咖啡。修的咖啡與美穗子每天在家製作的一個一百六十日圓的家常甜甜圈，成為店裡的兩大招牌名物，而一樓店面也有提供甜甜圈的點餐服務。

地下店還有另一種面貌。營業時間結束之後，就會搖身一變，成為酒吧。店長與餐點內容也會改變，現身店裡的酒保是創業者的長子奧野隆。六曜社的一樓店、地下店與酒吧，擁有三種面貌，各自擁有奧野家族成員的個性，每個人皆展現出自己的獨特風格。

8

每位店長的個性迥異，他們如何在六曜社和平共處、培養彼此的默契？為了解開其中的祕密，本書追蹤六曜社從誕生至今的歷程，發現他們絕非踏在平坦大道上的足跡。

六曜社在京都堪稱擁有無人不知、無人不曉的響亮名氣，截至目前為止，許多雜誌與電視媒體都採訪報導過。儘管如此，至今奧野家族未曾透露，一路以來其背後無數的煩惱與奮鬥的歷程。正因為是家族經營，所以有時產生衝突，甚至發生店鋪面臨存亡絕續的緊要關頭。而三代之間，又是如何緊密連結，共同跨越這些危機的呢？

目前，不少由家族經營的喫茶老店正處於嚴峻的考驗之中。包括，經營者年事已高、後繼無人，以及面臨咖啡連鎖加盟店的攻勢，許多深受大眾喜愛的店家因此紛紛關門大吉。在這樣的情況下，或許大家可以借鏡六曜社的歷史軌跡，找出打破經營困境的一絲線索。

首先，就從六曜社開店前的歷史介紹。場景發生在二戰剛結束不久的大海對岸──中國大陸。在那裡，故事就從一對男女的相遇展開。

9

出發／八重子

咖啡小攤

一九四六年日本戰敗隔年，二十歲的小澤八重子待在滿州國的古都奉天（現為中國瀋陽市）。一次，她與朋友漫步在石頭與紅磚構成的步道上，目光被一間與周圍環境格格不入的攤販所吸引。

「小喫茶店」（小さな喫茶店）。

招牌上寫著日語。看起來似乎是一間日本人開的店，店名參考了日本流行的探戈曲名。

「我沒聽說過這裡可以擺咖啡攤販。日本人是不被允許在滿州國做生意的……」

滿州國是日本的傀儡政權，最後因為戰敗而滅亡。日本人在這個地方的處境，可以說是「四面楚歌」。然而，在眾目睽睽的街道上，店家竟然如此肆無忌憚地掛著日語

12

招牌營業，八重子對這種膽大妄為的行徑感到十分驚訝。她與朋友提心吊膽向前一窺究竟，結果看到攤位裡站著一名日本男子。

遠遠飄來的一陣咖啡香氣，讓她們卸下了心頭的不安。八重子與友人乾脆爽快地在攤販檯前的座位入坐。

「那個……我想點一杯冰咖啡。」

這名年輕的男子板著臉孔，動作迅速地在她們眼前端上一杯裝滿黑色飲料的玻璃杯。

「這個杯子已經煮過了，衛生沒問題的。」

或許是男子察覺出她們對衛生有所疑慮，於是這樣輕聲嘀咕回應著。在乾燥的大陸空氣中，杯裡飄浮的冰塊發出涼快輕爽的碰撞聲。當八重子的手碰觸到杯子滲出的水滴時，再次喚醒了她對過去和平時期的記憶，腦海裡響起了不絕於耳的陣陣歡呼聲。

13

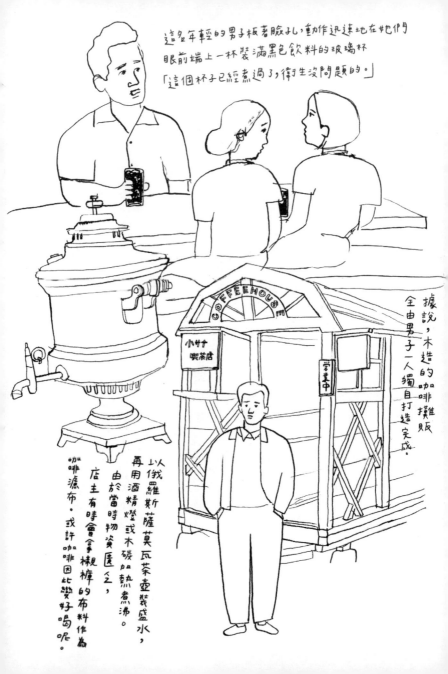

這名年輕的男子板著臉孔，動作迅速地在她們眼前端上一杯裝滿黑色飲料的玻璃杯「這個杯子已經煮過了，衛生沒問題的。」

據說，木造的咖啡攤販全由男子一人獨自打造完成。

以俄羅斯薩莫瓦茶壺裝盛水，再用酒精燈或木碳加熱煮沸。由於當時物資匱乏，店主有時會拿褲襠的布料作為咖啡濾布。或許咖啡因此變好喝呢。

COFFEEHOUS

小竹喫茶店

營業中

戰爭開始

一九二五年，小澤八重子出生於東京代代木的上原。她就讀於澀谷區的富谷小學。

八歲那年，父親小澤八十八接職滿州航空的工作，於是一家大小跟著遠赴中國，剛成立、標榜著「王道樂土」的滿州國。那裡的冬天有著日本無法比擬的寒冷，雖然天氣難以忍受，但是八重子穿著溜冰鞋，在凍結的路上玩耍得相當開心。一九四二年，八重子畢業於奉天的女校，進入「Japan Tourist Bureau」（現為日本交通公社）奉天分公司的人事課任職。每當工作結束，她經常與同事一起去街上的喫茶店，盡情享受最愛的咖啡香味。

一九四四年，父親小澤八十八轉調工作地點，帶著母親 Tei（てい）、小三歲的妹妹貞枝，以及小八歲的弟弟照夫與八重子，一家五口前往滿州國的首都新京（現為中國長春）。當時太平洋戰爭正打得如火如荼，但比起日本的局勢來說，相對平靜許多，日常生活並沒有太大的變化。不料，一九四五年八月九日接近戰爭結束之際，蘇聯圖顧與

15

日本訂定的中立條約，突然出兵攻打滿州國，和平安穩的日子頓時遭到破壞。

有一天，剛好去奉天工作的叔父過來拜訪，那年即將滿二十歲的八重子，突然接到父親打來的緊急電話。

「妳現在趕快回來，戰爭要開始了。」

八重子慌亂地回到新京家中。新京車站出現了大批帶著行李急忙疏散的混亂人潮，情勢顯得相當緊迫。

「妳現在立刻和媽媽疏散到宣川（現為北韓平安北道的一個郡），越早離開越好。」

一回到家，父親以僵硬的聲音如此吩咐八重子。她從父親臉上的表情明白了，父親對他們母女兩人的疏散行動感到極度擔心，卻也沒有任何猶豫的時間。十七歲的妹妹貞枝已經跟隨軍隊前往釜山，十二歲的弟弟照夫則與父親同行。八重子強忍著對家族分散的恐懼，與父親的同事一家人搭上一班沒有屋頂的列車（所謂的「無蓋車」），火車飛快地朝向中國大陸南方駛去。

坐在沒有窗戶的列車裡，八重子一直抬頭凝望著天空。她不曉得列車到底前往何處，只能看著天上的雲朵不斷地飄過。而時間到底過了多久呢？這場漫長的旅程，最

16

一九二五年，小澤八重子出生於東京代代木的上原。
她就讀於澀谷區的富谷小學。
八歲那年，父親小澤八十八接職滿洲航空的工作。
於是一家大小跟著遠赴中國，
那剛剛成立、標榜著「王道樂土」的滿洲國。

後終於抵達朝鮮半島北部的宣川地區。他們好不容易步行到一間像寺院的地方，一位親日派的朝鮮人拿出雪白的飯糰給八重子，她大口吃著好久沒吃到的白米飯。

「今後時局到底會變成什麼樣子？」

就這樣，八重子與母親度過了不安的一晚。

終於等到天亮了，這一天是八月十五日。

「日本好像戰敗了。」

四周的人們開始騷動了起來。戰爭結束了。然而，對於八重子這群人而言，苦日子尚未結束，而是才正要開始。

飢餓體驗

八重子一行人徒步移動到附近的宣川農校。學校的四周都架起了圍籬。雖然正值夏日時節，入夜的大陸卻頗有寒意。從那天晚上開始，大家睡在教室時，會需要裹上毛毯保暖。每天，都有嗷嗷待哺的嬰兒餓死。時值仲夏，八重子好幾次站在校舍的窗

前，望著小小的遺體被放進皮箱或行李中運送出去。而她自己也因為營養失調，身體開始出現浮腫、雙腳沉重到動彈不得的情形。八重子有生以來，第一次遭遇到這種飢餓感。

為了賺取生活糧食，八重子在附近一處朝鮮人經營的照相館幫忙。親切的老闆夫婦，將八重子視為自己的孩子一樣照顧。

「我的兒子從東京牙醫大學畢業後就和日本人結婚了，因為戰爭爆發現在沒有辦法回故鄉……」

他們在困苦的生活中，彼此之間有了溫暖的交流。八重子在這間店裡幫忙了一個月左右。

在這間宣川農校裡，也有一位因疏散而來到此地的作家藤原Tei（藤原てい）。

戰爭結束後，藤原老師撰寫了一本以逃離滿州國為主題的暢銷書籍《流星依然活著》[※1]，內容描述大約有三百位左右的婦女與兒童逃到宣川農校的校舍避難。提到當時的情況，藤原寫下了一段話。

男人們在學校裡面搭建一處煮飯的場所，蓋了一個應急的爐灶，弄來了一個鍋子，大

19

家一起分擔煮飯的工作，黃豆與白米的分量各半，煮好之後會做成飯糰，每天定量供應兩次。但是，有些黃豆似乎壞掉了，小孩子吃了幾乎都會拉肚子，有些成人也有惱人的腹瀉問題。

逃離滿州

難熬的農校日子終於接近尾聲。八重子聽說將有前往新京的滿州航空專用列車。出發當天，照相館的夫妻老闆特地前來車站送行，大家一把眼淚一把鼻涕，依依不捨。

但是，八重子沒有流下一滴眼淚。她多次面臨了生離死別，長期處於飢餓的狀況下，情感的擺盪早已停下來了。一想到滯留在新京的父親與家人們，別說居住的地點了，八重子就連他們是生還是死都一無所知。

「我們已經上車了，但是要在哪裡下車呢？」

八重子與母親商量後，決定賭一把，他們決定中途在叔父公司宿舍附近的奉天車站下車。抵達車站時已是夜晚。下車後，一群中國人蜂擁向前推擠。

20

「希望我們不會遇到搶劫……」

八重子當下判斷，若是擅自行動，肯定會有生命危險，於是決定和母親待在車站裡度過一晚。她在心中不停盼望著趕緊天亮，就在毫無睡意的情況下，天空終於出現曙光，她們便立刻起程，朝著叔父家的方向奔去。

叔父家的位置沒有改變。大門打開的那一刻，除了叔父一家人以外，還出現了父親八十八與弟弟照夫的身影。聽說妹妹貞枝也安然無恙，已坐上開往日本的船隻。

「大家能平安無事，真的是、真的是太好了……」

再度重逢讓八重子再也止不住淚水，她終於放下心中的大石頭。父親為人良善，受到俄羅斯人的愛戴，更被暱稱為「爸爸桑」，在多方照顧下順利地從新京來到奉天。

八重子明明才幾個月沒見到父親的臉，感覺卻像久違多年一樣。就這樣，小澤一家人借住在由藏家，重新展開了在奉天的生活。

父親任職的滿州航空在日本戰敗後宣告倒閉，一家人為了生活，八重子只好去中國人經營的居酒屋工作。中國人對待戰敗的日本人，態度極盡冷漠與嘲笑、辱罵是家常便飯，不把日本人當成人對待，八重子心中總想著辭職這件事。

21

有一天，八重子上街時，甚至被中國人強行拉回家。在八重子抵死不從的掙脫下，男子最後只好皺著眉頭、神情不悅地放她離開。八重子開始故意不洗澡，讓身體發出難聞的臭味，當成保護自己的武器。這樣的日子到底還要多久？每天生活在如此無法無天的地方，八重子的精神狀態已經快要瀕臨崩潰了。

「萬一到了緊要關頭，倒不如死了還比較好。」

八重子從朋友那裡取得了氰化鉀，她用紙包妥，隨身藏在胸前的口袋裡。

放手一搏

八重子做好隨時赴死的準備，過著身心俱疲的每一天。在這期間，她發現了一個小攤販：小喫茶店。

據說，木造的咖啡攤販全由男子一人獨自打造完成。咖啡攤擁有一整面完整的屋頂，店高將近三公尺左右。雖說是一間店，店裡只有吧檯與椅子，最多容納四、五名客人就客滿了。八重子第一次進來店裡時，沒有其他客人。儘管經營這間店的日本男子態

度不親切，但是他親手以濾布仔細沖煮的咖啡，卻讓八重子暫時忘卻了難熬的日子。而站在店裡的這位男子，就是後來成為八重子丈夫的奧野實。

不知從何時開始，這個場所對八重子來說，就成了沙漠中的一處綠洲。而站在店裡的這位男子，就是後來成為八重子丈夫的奧野實。

有一份關於咖啡與喫茶的報導刊物《甘苦一滴六號》〔※2〕，其中一篇文章記錄了當時奧野實的訪談。

我用俄羅斯薩莫瓦茶壺裝盛水、再用酒精燈或木碳加熱煮沸。由於當時物資匱乏，有時會拿襯褲的布料作為咖啡濾布。或許咖啡因此變得好喝呢。

季節交替之際，可以感受到夏季快結束的這一天，八重子正前往工作的途中，她在路上被一位男子攔了下來。印象中，她不曾見過這位日本人。

「我打算開一間喫茶店，可以請妳來幫忙嗎？」

面對突如其來的請求，八重子還來不及消化這句話的意思。她露出一臉驚訝、一副不可置信的表情，男子趕緊說明自己是「小喫茶店」老闆的朋友。男子受到老闆的委

23

託，已經連續好幾天守在這條路上等待著八重子。

「你突然提出這種要求，我也不知道該如何回覆……」

八重子現在的工作場所，因為日本人的身分，經常飽受言語上的侮辱，讓她極為厭惡。雖然聽到這樣的提議有如天降甘霖，但出現在半路上的男子，身分真的是老闆的朋友嗎？八重子實在沒有把握，正當八重子猶豫著該如何回覆時，男子提出了更優渥的條件。

「如果妳願意答應這項請求，老闆就會為妳訂作一套旗袍。」

雖然八重子還是搞不清楚究竟是怎麼一回事，但至少接收到對方的熱情。比起其他的選擇，都不會比現在的工作更糟吧。儘管旗袍並不是決定的關鍵，八重子卻勇敢下了決心。

「若是日本人經營的店，我就願意嘗試看看。」

就這樣，男子帶八重子去了一個地方，見過幾次面的攤販老闆確實出現在那裡。不曉得是中國當局得知他經營攤販的緣故，亦或是為了大陸寒冷的冬天所做的準備，他借用了中國朋友的名義，把一間獨棟的房屋改裝成自己的店鋪。店名取為「彩虹」。

24

店內小巧玲瓏，大約能容納十名顧客，一臺手搖式留聲機正播放著古典音樂。

命運的相遇

八重子以女服務生的身分，正式展開在「彩虹」的工作。這時，八重子才知道，之前經營攤販的男子，原來名字叫做「奧野實」。他今年二十二歲，比八重子年長兩歲。體格雖然不錯，卻罹患心臟瓣膜疾病，總是一臉蒼白，感覺走路走到一半會突然蹲下來休息。總之，奧野實相當沉默寡言，即使兩人一起在店裡工作，也幾乎不會談論自己的事情。

奧野實的朋友經常進出店裡，八重子從他們的口中得知了一些片斷內容。奧野實是京都西陣一間頗具規模、經營生絲批發的二兒子。由於兄長繼承家業，一九三九年奧野實從學校畢業後，便獨自前往滿州國的一間商社工作。因為戰爭失業以及諸多煩惱之下，最後奧野實決定經營攤販生意。在日本戰敗的混亂情勢中，他從軍隊採購到烘焙好的咖啡豆，在夏天期間擺路邊攤。上門的顧客以滯留在當地的日本人為主。八重

子明明只見過奧野實幾次而已，百思不解他為何非得託人找出自己的原因。她想找個特別的時機問個究竟，卻總是猶豫不決。但就結果而言，奧野實救出了身陷水深火熱的自己。而且，此刻最要緊的，就只有好好活下去而已，心中的這些疑問，都是微不足道的小事。

「真是一個不可思議的人，算了。」

八重子現在的工作環境，比起之前來說真的是好太多了。最後，訂作旗袍的約定，就在無聲無息之中消逝了。儘管如此，能在亂世中找到生存之道，八重子對於施予這分恩情的奧野實，內心逐漸產生了信賴感。而失去工作的父親則承攬了縫紉機修理等工作，小澤一家人也算得以勉強糊口度日。

從「彩虹」的窗口，每一天都能望見人們上船回日本。一天，有位中國客人來到店裡，向八重子展開猛烈的求婚攻勢，一廂情願地提出：「希望妳當我的妻子。」八重子不禁意識到究竟要和家人一起回日本？還是繼續留在中國？當下已經到了該做出決定的時機。

也許是奧野實察覺出八重子的心情，當店裡只剩兩人時，他突然開口向八重子求婚。又是突如其來的提議，八重子對此瞠目結舌，奧野實只好趕緊補上一句：

「其實我還有很多候補人選。」

也許是為了掩飾害羞，奧野實的聲音顯得十分不自在。

「但這句話實在太多餘了。」儘管八重子聽了內心不悅，但操著一口流利的中文，甚至還學會俄羅斯語，靠著機智躲過戰敗混亂情勢的奧野實對於她來說，無疑是值得信賴的存在。如果是這個人，或許可以一起攜手走下去。於是，八重子下定決心與奧野實一起共度人生。

邁向新天地——京都

訂下婚約的兩人，很快地便開始討論起將來，他們決定搬回奧野實的故鄉京都定居。八重子向家人報告婚約之後，大家都催促著兩人早點回國。一九四六年八月，奧

27

從彩虹工的窗口，每一天都能望見人們上船回日本。
當店裡只剩兩人時，
奧野實突然開口向八重子求婚。
「其實我還有很多候補人選。」

野實的友人佐野先生，恰巧準備在不久之後回日本。於是，八重子留下了在中國準備

店裡善後工作的奧野實，提前與佐野先生一起回國。

「我一結束這裡的工作，就會立刻追上妳的腳步。」

憑藉著奧野實的這句話，八重子搭上了回國的船，從南西的葫蘆島出發回日本，離

開與家人一起居住了十二年的滿州國。經過了數日，船隻終於抵達長崎縣佐世保，八

重子暫時寄身在京都府綴喜郡有智鄉村（現為八幡市），佐野先生的老家。

也搬過去暫住。

在佐野先生的家裡。此時，剛好得知妹妹貞枝正受到千葉親戚家的照顧，於是八重子

身影。八重子待在人生地不熟的關西地區，再加上身無分文，實在不好意思一直久留

一週、一個月過去……明明說好「立刻回來」，八重子卻一直盼不到奧野實歸來的

奧野實回到日本已經是三個月之後的事。好不容易等到奧野實的消息，八重子立刻

收拾行李前往日本與奧野實約定的京都喫茶店。這一次，終於能展開小倆口的新生活了……

29

相約的喫茶店位於地下室。地面鋪著磁磚、掛著日式暖簾，八重子迫不及待地推開了大門。

「感覺這間店有點怪。」

第一次走進這間店，感覺風格很不搭調。不過，八重子眼中只有站在面前的奧野實，除此，無視於周遭的其他事物。

「能平安無事真是太好了。一切都還好吧。」

久違重逢，兩人說起話來不禁變得客套。八重子追問了奧野實在中國分開後的生活，以及報告自己回日本後發生的事。她不斷追問為何這麼久才回日本，對此奧野實卻沒有多加解釋。儘管八重子對這樣的回應感到錯愕，但在彼此面對面的交談之下，懷疑與不安也逐漸消散了，慢慢找回了原來的親密感。兩人在溫暖的喫茶店裡，沉浸在一如店內咖啡杯成雙成對的幸福之中。

隔天，兩人拜見了奧野實的雙親，報告婚事。他們到以「學問之神」聞名的北野天滿宮參拜，並在那裡舉辦結緍儀式。除了身上的衣服，兩人從中國回日本時並沒有攜帶其他衣物，也沒有餘裕舉辦豪華的婚禮。當時，戰爭剛結束不久，這些事情都辦得

相當粗糙。雖然不奢望過著甜蜜的新婚生活，卻能牽起彼此的手，一起度過這個動盪混亂的時代。八重子感受到與丈夫有著如夥伴般的情感。兩人就在借住奧野實兄長的家中，展開了新婚生活。

奧野實一直考慮在京都經營一間喫茶店。他得知河原町三條有一間二樓的店鋪空出，打算立刻租下它。隔年正月，八重子的父母與弟弟照夫終於回到日本。在奧野實的同意下，八重子邀請包括妹妹貞枝在內，全家人一起住在京都。

「大家睡在店鋪樓上兩張榻榻米左右的小房間裡，一家人一起做生意吧。」

建築物前身，原本是一間名為「康尼島」（Coney Island）的喫茶店。

全家出動經營店鋪

京都的喫茶歷史非常悠久。日本進入明治時代（一八六八～一九一二年）之後，來日本的外國人變多了，京都的飯店、旅館開始提供西式料理，也提供咖啡。從當時的報紙廣告，便能看出明治中期，四條河原町周邊新開了許多西式餐廳。翻開明治到大

31

正時代（一九一二～一九二六年）這段期間的電話簿，也能看到登錄了西式料理，並寫上「咖啡」、「喫茶」這類名稱的店鋪。隨著時代進步，即使一般庶民，也逐漸消費得起昂貴的西式料理或咖啡，而且這樣的店也越來越普及。

谷崎潤一郎在明治四十五年（一九一二年）的著作《朱雀日記》[※3]裡提及：

我來到麩屋町一間名為萬養軒的法國料理餐廳。最近，京都的西式料理突然興盛起來，甚至還有 CAFE PAULISTA 的分店。

此處指的「CAFE PAULISTA」是明治四十四年（一九一一年）在東京銀座開幕的「CAFE PAULISTA」。為了讓巴西咖啡普及化，在政府的協助下這間店誕生了，並且推廣到日本全國各地。

二戰之前，在京都營業至今的知名喫茶店，包括：昭和五年（一九三〇年），以巴黎咖啡為原型而誕生的「進進堂京大北門前」；昭和七年（一九三二年），以「Smart Lunch」名稱開始經營，甚至連美空雲雀也親自蒞臨的是「Smart COFFEE」；

32

以及昭和九年（一九三四年）開幕、以維也納咖啡為店內招牌名物的「築地」與

「FRANCOIS喫茶室」。這些店在戰爭結束後都恢復營業，但是「康尼島」卻在混亂的戰爭期間歇業了。

京都幾乎沒有遭遇空襲轟炸，相較於東京或大阪，表面上風平浪靜。儘管如此，河原町通附近黑市林立，散發出京都人在長期戰爭下產生的疲倦氛圍。雖然康尼島開在大馬路上的河原町通，店鋪卻隱身在難以發現的二樓，以喫茶店的角度來看，並不能稱為好地點。甚至還有傳言，在這之前沒有客人上門光顧，所以康尼島才會結束營業。

但是，奧野實卻沒有改店名，奧野家就沿用舊名開始經營。

所有的咖啡豆採購與烘焙等相關工作，都由奧野實來擔任。戰爭期間咖啡豆屬於奢侈品，

戰爭過後依然沒有開放進口，因此奧野實就在黑市中採購生豆。只要進入店裡的顧客，看起來像是進駐軍隊的相關人員，他就會以飛快的速度把咖啡豆的罐子藏起來。奧野實把生豆放進不知哪裡買到的大圓桶鍋裡，完全憑著手感翻炒咖啡豆。接續再磨碎豆子，以濾布沖煮咖啡。當家的奧野實總是板著臉孔，坐鎮在店內的吧檯裡。

負責接受客人點餐的女服務生則是八重子與貞枝。

「對客人展現服務熱忱是我們的工作。」

兩人做好心理準備在店裡提供服務。父親八八每天早上負責店內的打掃工作，母親則在廚房裡清洗碗盤。弟弟照夫尚在國中就讀，店裡需要打雜時會前來協助。正如標題所言，全家出動一起經營喫茶店。

但是，來客數卻不盡理想。八重子持續了好一陣子坐在收銀機前安靜看書的日子。

「不如改開烏龍麵店算了。」

他們甚至考慮改做利潤比較高的生意。無論營收如何慘澹，店鋪介紹人的妻子定期會來收款。由於介紹人是奧野實前公司的社長，所以絕對不可輕忽怠慢。每次八重子把收銀機裡部分的營收交給對方時，總是藏不住臉上的不悅。對此，奧野實也只能無

34

奈地苦笑。

「雖然不太合理，但是以前社長待我們不薄，這麼做也是應該的。」

長子的誕生

一九四八年一月的某天深夜，京都市內奧野實的老家二樓裡，八重子因為懷孕陣痛而十分不適。產婆陪伴在一旁，第一次生產的八重子痛到大聲哭泣叫喊著。隔天，奧野家期盼已久的長子「奧野隆」，終於誕生了。

奧野實與八重子在得知懷孕以後，原本借住在兄長家的兩人，就搬遷到奧野實的老家居住。八重子生下隆之後，不得不把重心放在育兒上，只能偶爾去店裡幫忙。

開店過了一年左右，原本門可羅雀的康尼島，顧客慢慢變多了。受到長期戰爭影響而渴望咖啡香的大學老師與學生們，相繼來店。其中，來客最多的一群，就是同志社大學的「同志社男孩」。

由於店內人手不足，康尼島聘請了第一號女服務生大森冴子。面試時，冴子說自己

35

的老家在滋賀縣的草津，為了賺錢養家，國中還沒念完就出來工作一直到現在。

「我與母親，還有帶著兩個孩子回家的姊姊一起生活。」

事實上，在人生充滿苦日子的背後，她是個能言善道的人，再加上個性活潑開朗，相當受到顧客的喜愛。

「我比較擅長應付同志社的男孩啦！」

總而言之，充滿自信的冴子就是善於與人交際。京都大學出身的作家小松左京覺得冴子很可愛，暱稱她為「黑痣姊姊」。在他的短篇小說《哲學者的小徑》〔※4〕裡，就出現了一間似乎以六曜社為原型的店。書中的那間店，也描寫了貌似冴子與貞枝的人物。

「河原町通與三条通交叉口稍微往南走，有一間位在地下室的喫茶店，我到了之後，還有兩個人沒來。」──當我們三人還是學生的時候，經常去這間喫茶店，只點一杯咖啡，就從下午待到晚上很晚的時間。（中略）這間店，有兩位我們還是學生時就在此工作的女服務生。四、五年前，我順道去那間店，問了其中一位女服務生做幾年了？

「八年了。」她回答。——「我第一次造訪這間店是十九歲快結束的時候，當時在店裡工作的一位女服務生，現在依然維持年輕的容貌，和當時一樣默默工作著。」

許多像小松老師這樣留名後世的人物，都曾造訪過康尼島與六曜社。例如，以演員身分活躍於演藝事業的田村高廣與二谷英明、曾任京都大學教授，後來擔任京都文化博物館第一代館長的科學史家吉田光邦，都是座上賓；兒時失去雙親，由京都的親戚扶養長大的名演員田宮二郎，自京都鴨沂高中時代就常去店裡光顧，即使進入東京學習院大學就讀，也常常利用回京都的空檔前去六曜社喝杯咖啡。冴子還暱稱田宮先生為「小吾郎」，足以見得

我比較擅長應付同志社的男孩啦！

康尼島 第一號女服務生 大森冴子

他們的好交情，據聞田宮還曾借錢給她。

康尼島栽培的這位深受客人喜愛的招牌店員女孩，留住了一群老顧客，正當店鋪的經營步上軌道之際，房東卻突然要求終止租約。

「店裡的生意好不容易才步上軌道，他們卻打算接手經營。」

八重子宣洩出心中的不滿。

「說這些話也沒用。想想下一步該怎麼做吧。」

奧野實也把這些話也說給自己聽。

他立刻尋找其他空店鋪，正好聽到在進入康尼島的大樓南側附近，有一間地下室的喫茶店將要頂讓的消息。

巧合的是，這間店正是當初晚歸國的奧野實和八重子重逢的那間「古怪」喫茶店。

38

六曜社的誕生

一九五〇年，奧野一家在迫不得已的情況下，從經營兩年的康尼島喫茶店，搬遷到大樓旁獨棟房屋的地下室。對於能從這間與奧野實重逢的喫茶店再次出發，八重子冥冥之中感受到命運的安排。聽說，這間叫做「六曜社」的喫茶店，戰爭前就開始營業了。也有人說，店名的由來，是因為有六名女性經營的緣故。房東在接手奧野家經營的康尼島之後，延用原來的店名，因此奧野家開的新店不能使用相同的名稱。儘管可以另外取個新店名，但是奧野實只淡淡地說了一句話。

「我們就照舊使用六曜社這個名稱吧。」

又一次，不改店名沿用舊名。八重子也點頭同意。兩人落落大方皆不拘泥於此。其實，八重子內心十分鍾情於六曜社這個名稱。當然，她也很喜歡聽起來時髦、像度假勝地的康尼島，不過「六曜」聽起來很不錯，讓人聯想到日曆上標註的大安、佛滅，這種讓大家能趨吉避凶的感覺。有一種從某處傳來的神祕感。八重子暗忖，一切就交

39

由戰敗困境中生存下來的丈夫決定，一定沒問題的。於是，他們以六曜社再次出發。這一年，奧野實二十七歲，八重子二十五歲。

在店鋪搬遷的同時，奧野一家人也搬到市中心的一間小獨棟房子。一來可與之前住在康尼島二樓的家人同住，再來也是八重子懷了第二胎的緣故，弟弟照夫在正式就職後就搬出去住了，新家距離店鋪只要走路即可抵達，通勤變得輕鬆許多。這一年的十月，八重子生下了次男奧野 Hajime（ハジメ）。兩年後，一九五二年三男奧野修誕生。

於是，三個孩子就交給同住的父母照顧。即使生完孩子，八重子仍與奧野實輪流顧店，也學會了煮咖啡的技巧。而妹妹貞枝與冴子也與康尼島時期一樣，在店內擔任服務生，為顧客提供服務。

繁華的河原町

隨著戰爭記憶的遠離，河原町逐漸恢復了過往的光輝燦爛，成為京都首屈一指的時尚地區。昭和三〇年代（一九五五年），從六曜社所在的河原町三條路口，往西延伸

40

的三条名店街加蓋了拱廊，天棚中央也加裝了日光燈。入夜之後，這一帶就會映照出輝煌閃耀的氛圍。

當時，人們把去東京銀座散步、喝杯時髦的巴西咖啡稱為「銀 BaLa」（銀ブラ），在京都河原町通散步則稱為「河 BaLa」（河ブラ）。夜晚燈火熠熠生輝的名店街，成為大家下班後約會的好場所。

一九五〇年，六曜社開店的同時，政府重新開放進口咖啡豆。即便如此，咖啡豆在當時依然是難以取得的珍貴物資，因此採購可說是煞費苦心。八重子還記得，有些喫茶店還會改賣冰淇淋來取代咖啡。

奧野實能取得咖啡豆，全靠「小川咖啡」已故的創業者小川秀次的幫忙。早年小川先生隨著軍隊遠征紐幾內亞（New Guinea）東部拉包爾（Rabual）時，接觸了咖啡，所以非常瞭解當地的情形。一九五二年，小川先生開始在京都做起咖啡批發生意，後來他與兩名員工，三人騎著腳踏車到處跑業務推銷。據說，他們會在車子後座疊木箱，運送烘焙完成的咖啡豆。奧野實也在向小川先生採購咖啡豆之中，逐漸建立起好交情，彼此經常分享咖啡的各種資訊。奧野實的二兒子 Hajime（ハジメ）回憶當時父

41

親說過這樣的話。

「老爸常說，老闆和另外兩個人會牽著腳踏車來賣東西。訂購的物品和咖啡豆都要拜託小川幫忙，常年都有保持往來。」

根據《價格史年表》[※5]資料顯示，一九五〇年當時咖啡的行情一杯三十日圓（以東京的喫茶店為主）。六曜社的咖啡幾乎是同樣價格。順帶一提，該資料記載汽水一瓶（三四〇～三五〇毫升）為四十八日圓。一九五一年京都市區電車的成人票價（均一價）為十日圓，比起現在，當時的咖啡可說是相當奢侈的飲品。

六曜社附近寺町通與二条通交叉口往北走有一間「三月書房」，書店已故的店主宍戶恭一，曾是奧野夫妻的重要朋友。京都市出生的宍戶先生是慶應大學經濟學系學生，於一九四三年動員學生時加入海軍。他在作戰時前往爪哇島的飯店，正式接觸了咖啡。

「原來以前的咖啡都是替代品。這下我才知道，一直以來喝的咖啡是冒牌貨的味道。」

戰爭結束後宍戶先生回國，在東京加入共產黨。之後回到京都老家，在一間一九三四年木屋町開業的「FRANCOIS 喫茶室」，負責店內利用局部空間另開設的「米勒書房」。FRANCOIS 喫茶室由藝術學校出身的勞工運動人士立野正一創立。店內提供反

法西斯主義的報紙《星期六》（土曜日），除了成為左派的據點以外，同時也是眾多藝術家與文化人的聚會場所，並以此聞名。室內裝修為歐洲風格，有著巴洛克式的圓頂屋頂，於二〇〇三年被日本指定為國家登錄有形文化財，目前仍然持續營業中。宍戶先生經營了米勒書房五年左右，後來成為三月書房的老闆。由於三月書房與六曜社同樣在一九五〇年開業，所以宍戶先生就成為每天都去六曜社報到的常客了。

奧野實的經營才能

迅速將店面搬遷到隔壁，奧野實認為不致於對來店的客人造成重大的影響，然而新地點卻位在不顯眼的地下室。為了不眼睜睜地看著難得培養起來的固定客人一一流失，奧野實悄悄製作了明信片，寄出了搬遷通知。甚至還請熟客幫忙，在明信片上寫幾句好話，寄送給他們的友人。

「這簡直是明信片大作戰呢。」

在事隔很久後，八重子才知道奧野實寄明信片的事情。

43

新店鋪與陽光從大片玻璃窗照進來的康尼島，截然不同。六曜社位於地下室，店內空間非常昏暗，整體氛圍產生了極大的轉變。店面空間主要以十五個座位的大吧檯為中心，客桌座位共有三桌。奧野實想盡辦法善用空間，自行大膽加工。他把磁磚換成木地板，改善八重子口中「古怪」的印象，增加溫暖的感覺。由於日光無法照射進來，奧野實在店裡安裝了暖爐，牆上也裝飾了幾幅小幅畫作。

「雖然我沒有研究繪畫，也沒有這個嗜好，但營造成畫廊喫茶的感覺也不錯。」

話不多的奧野實對此沒有多談，儘管八重子對丈夫的大膽行動感到驚訝，但是她已決定所有事情都交由丈夫處理，因此並沒有開口表達任何意見。

牆上的繪畫經常更換。再加上畫家與藝術大學的學生相繼來訪，客層因此變得更加廣泛。奧野實的策略奏效了，店面搬遷後來客數不斷增加。反倒是康尼島看起來陷入了經營苦戰。

奧野實委託提供繪畫的畫家之中，其中一位是藤波晃。

「我是土生土長的京都人。進入堀川高中就讀後，就常跑六曜社。這間學校是學分制，可以穿便服，和現今的高中不同，就像大學一樣自由，因此早上我會在六曜社喝

44

完咖啡再去學校。另外，我也很愛法國電影，每天都會去河原町附近的電影院，看完電影後再接著去六曜社……也會在這間店遇到其他大學的學生或老師。哲學家矢內原伊作老師每天都會來，作家堀田善衛與水上勉，待人也相當親切。」

藤波老師如此回顧了六曜社的早期情況。至今，店裡仍展示著藤波晃的四幅畫作。

增添家族成員

提到京都著名的喫茶店，首先就會想到戰後開店的「INODA COFFEE」（イノダコーヒー）。這間店在一九四〇年以「專業批發各國產地咖啡──豬田七郎商店」的名號創業，批發烘焙豆給日本市區的喫茶店。然而，戰爭結束隔年，除役返鄉的豬田先生，在一九四七年利用倉庫剩餘的咖啡豆開了一間咖啡店。具有畫家身分的豬田先生，以自身的品味讓店裡充滿了西洋風情，再加上他獨特的自我風格，一開始就在咖啡裡放牛奶與砂糖，讓咖啡「即使涼掉也很好喝」。如此香醇深厚的滋味擄獲了許多咖啡愛好者。總店裡，熟客坐在固定座位談笑風生的晨光景象，至今依然每天持續上

演著。如果用一句話來描述INODA COFFEE，那便是它已成為京都成熟人士的社交場所了。

另一方面，六曜社位處鬧區中心，或許能定位為庶民派的喫茶店。店裡來客中，有些是在附近看完電影或打完柏青哥順道而來，也有大學生選在店裡約會或碰面，或者上班族為了打發時間而來。還有眾多的作家、記者與學者都喜歡造訪六曜社，店裡充滿了熱鬧非凡的活力。

在這個時期，經常造訪店裡的顧客之中，也能看見作家瀨戶內寂聽的身影。當時，她在京都的大翠書院出版社工作，據聞也多次前往六曜社。後來，她回顧了這間由家族營造出居家氛圍的店。

「一開始是同事帶我來的，《同人誌》的夥伴也一起同行。這裡並沒有男女幽會的氣氛，整間店猶如家裡的廚房一樣舒適自在，而且總是高朋滿座。就算只點一杯咖啡、久坐好幾個小時，也不會有人生氣動怒。大家聊天不會高來高去，大多都是相同屬性的人。像是文學青年或畫家新手，總覺得客人都是這一類型。總而言之，店內的感覺真的很好，咖啡也相當好喝。老闆娘（八重子）的妹妹也在店裡工作，我們還變成好

朋友，她還找我商量過終身大事與人生煩惱呢。老闆（奧野實）是一位打扮整齊、氣質清爽的人，不會嘮叨地說個不停，幾乎很少聽他開口講話。而我待在那裡，只不過是一位平凡的姊姊吧。

從寂聽老師的話語中，透露出奧野實不善交際的一面。他總是鎮守在吧檯內，板著一張臉坐在裡面。接過顧客的訂單後，緩緩地煮咖啡。

「今天老闆的心情還好吧？」

一位熟客才剛坐下來，就立刻詢問前來倒水的八重子，可見老闆不太好相處。奧野實的太陽穴總是爆著青筋，一副焦慮煩躁的樣子。他吩咐店員時的聲音也很小聲，有一次八重子和妹妹貞枝聽不清楚他說什麼，兩人還為此動怒。就算是家人，一旦進入店裡誰都不許交頭接耳，工作人員之間散發著一股緊張的氣氛。店裡的任何角落無一處例外，只要稍有看不過去的地方，奧野實便會嚴格地指導。

「大家要把服務做好，就像一流飯店那樣。」

奧野實總是將這些理念說給八重子聽。隨著來客數的增加，聘請來打工的女服務生

也越來越多，奧野實與八重子更是徹底落實新人的教育訓練。比方說，服務生站著的方向應面面向客席，隨時觀察各種突發狀況；奶盅要擺放在距離咖啡杯約五公分的位置，避免客人取用時不小心因碰撞而潑灑出來；桌上一有使用完的餐具、吸管包裝紙或空奶盅，就要立刻收拾清理；顧客飲用完冰水必須立刻補充；在菸蒂變多之前，應更換乾淨的菸灰缸……

「服務業接待顧客，最重視的就是清潔感。」

奧野實總是不厭其煩地強調這一點，自己一定會穿襯衫打領帶，外加一件毛料西裝外套，頭髮也會抹上髮蠟保持清爽俐落，不曾有過一絲鬆懈。

營業時間從早上開始到晚上十點，全年無休，有段時期甚至還營業到晚上十二點。

店內管理以奧野實與八重子為主，兩人從早上到傍晚、傍晚到打烊，這兩個時段交接輪班。奧野實規定店裡的員工至少要保持三個人，一位負責咖啡、一位負責清洗餐具、一位負責接待顧客。貞枝結婚離開家裡之後，除了大森冴子以外，還增加了許多打工的店員。

奧野實的副業

河原町的周圍無論哪一間喫茶店都門庭若市。六曜社店裡的唱片播放以古典樂為主，也有爵士樂與香頌。那個時代的唱片相當昂貴，一般人無法隨意在家中聆聽，所以很多顧客都是為了聽唱片而來。雖然音樂符合顧客的期望，但狹小的店內充滿了顧客的談話聲，四處飄散著香菸煙霧。

「就連抽菸抽到手指泛黃的重度癮君子，看到這種情況也會退避三舍吧。」

有一間日本大正時期創業的編繩販賣店，已故的傳人小山富太郎先生就讀京都大學，他曾提到當時店內的情況，與現在的六曜社有著極大的差異。進入一九六〇年以後，由於安保抗爭的影響，學生運動在「學生之都」的京都進展得如火如荼，六曜社也成為血氣方剛的學生聚會的一處場所。

一本雜誌的報導裡〔※6〕回顧了當時的六曜社。內容如下：

昭和三十五、六年左右（一九六〇～一九六一年），大街小巷到處都播放著〈洋槐花雨

49

雖然店內播放的音樂符合顧客的期望，
但狹小的店內充滿顧客的談話聲，迷漫著煙霧。
就連抽菸抽到手指泛黃的重度癮君子，
看到這種情況也會退避三舍吧。

停止時〉與〈昂首向前走〉這幾首歌曲。當時顧客必須經由陡峭的階梯，才能出入六曜社的地下店。

雖然店裡的音樂符合顧客的期望，但狹小的店內充滿顧客的談話聲，迷漫著煙霧。「就連抽菸抽到手指泛黃的重度癮君子，看到這種情況也會退避三舍吧。」

學生結束抗爭活動回程的路上，需要安撫受挫與空虛的心情，這間店就成了不可或缺的療癒空間。同時也是與夥伴聯絡的場所，這裡總有人在等待著朋友。

那個時代沒有手機。但這群充滿魅力的女服務生馬上就記住顧客的臉孔與名字，而且每一通電話都能夠確實傳達。六曜社備妥了印刷精美的便條紙，方便客人留言使用。當她們把便條紙交到另一位客人的手上時，臉上總是漾著天真爛漫的笑容，不禁讓人怦然心動。此處就像一個熔爐，匯集了戀情、熱議與喧囂。無論年長者或年輕人，大家全擠在同一張沙發上。人與人之間彼此擦出火花，創造新的事物，這個場所猶如催化劑。

六曜社雖然是一間小店，卻有許多人在這裡產生了交集，發展出各式各樣的故事。在沒有手機與網路的年代，喫茶店扮演了中繼站的角色，提供顧客便條紙可以留下訊

51

息、作為聯繫之用，可說是顧客間的一座橋樑。有些常客還會放一把傘在店裡，以防忽然驟降的大雨。六曜社是精彩人生的目擊者，有時成為悲歡離合人生的支柱。八重子對於喫茶業感到無比自豪，並在其中找到了工作的意義。

一九六三年，阪急京都本線從大宮站延伸至四条河原町，「河原町站」正式落成啟用。人潮產生了變化。隨著六曜社的生意興隆，打工人員也增加到十人左右。店裡經常出現擁擠的盛況。

儘管如此，營業狀況依然吃緊。多數客人只點一杯咖啡，一坐下來少說也會待上兩小時。店內空間狹小，因此翻桌率極低。奧野一家人從滿洲國回國後身無分文，也沒有任何財產，現在支付了店鋪與新居的房租，以及服務生的薪資之後，只賺取了生活的溫飽。就算在這種情況下，重視服務品質的奧野實，絕不容許減少服務生人數。因此，八重子也會盡可能地來店裡工作。

就在此時，第一號女服務生冴子辭去了工作，並於同年在大阪日本橋開一間三坪左右的小喫茶店「咖啡 small」。儘管堅持一輩子單身的冴子小姐於二〇一三年過世了，但她的姪女繼承了這間店，至今仍營業中。

過了幾年，八重子察覺到丈夫可疑的行動。經常會有不動產相關的電話打來，八重子接聽後轉交給奧野實，他總是一臉嚴肅的表情，壓低音量和對方說話。掛上電話後，也不會跟八重子多談什麼。

「總覺得很可疑。」

八重子腦海閃過一絲不安的念頭，擔心丈夫是否捲進了什麼麻煩事件。由於電話實在過於頻繁，有一天，八重子忍不住當面質問，沉默寡言的奧野實終於開口。

「這是副業，我在做土地和房屋的仲介，雖然酬勞也不多。」

奧野實不知何時取得了不動產鑑定士的資格證照，這麼做主要是為了貼補六曜社面臨嚴峻的經營現況。有關店裡的一切經營事務，八重子全權交由丈夫處理，所以無話可說。

「明明只要跟我說一聲就沒事了。」

雖然八重子心裡這麼想，但她很清楚丈夫事必躬親的性格，所以只能放手讓他去做。

搬家

奥野家的二兒子 Hajime（ハジメ）上幼稚園後，氣喘的情形開始惡化。那時，四條通附近的房子也陸續築起了高樓，影響了日照的環境，Hajime（ハジメ）的健康情況一直未見改善。喫茶店的生意雖然勉強過得去，但幸好奥野實有不動產的仲介工作，奥野家的經濟情況總算步上了軌道。

「我們搬到有陽光的家吧。」

奥野實靈活運用不動產業的專業知識，開始尋找有好空氣地段的房屋物件。不久，他就找到東山區南禪寺附近價格便宜、一坪僅一萬日圓的一百坪土地。由於這一帶在明治時期完成了琵琶湖疏水水利基礎建設，因此財政界的有力人士全都在這裡蓋別墅，家家戶戶都有一座以東山為背景的美麗庭園，而且從這裡到市中心的店非常近。八重子也非常喜歡，在買下土地之後，就蓋了一間屬於大家的新房子。Hajime（ハジメ）回憶當時奥野家的情形。

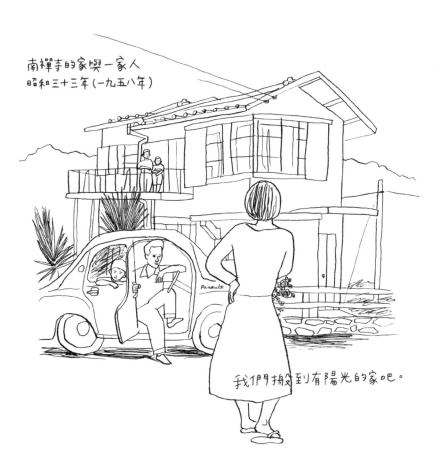

南禪寺的家與一家人
昭和三十三年(一九五八年)

我們搬到有陽光的家吧。

55

「有一次，我幼稚園上學的途中氣喘突然發作，嚴重到沒辦法上學。當時，店的營業時間是九點開始吧。所以，早上五點到九點，祖父會去打掃店面，我就跟著祖父去店裡。祖父騎著五十CC的摩托車，我則是騎著腳踏車。祖父負責吧檯裡面，我負責客席，兩人分工合作一起打掃，這樣我還可以賺零用錢。祖父與大家住在一起，一直到八十多歲都在店裡幫忙。除了清潔工作，還會協助燒開水、訂購冰塊，以及連絡配送鍋爐用的媒油等等，各種瑣碎的事情。對這間店來說，祖父的存在是無法被其他人取代的。」

長子奧野隆與排行老三的奧野修，有時也會與祖父一起幫忙打掃店裡。這麼一來，奧野實的三個兒子很自然的，就在日常生活中承接了喫茶空間與咖啡的工作。奧野修回憶起小時候的事情：

「我從五歲開始就經常去店裡。星期天早上六點左右，祖父會去店裡，因為他會給我零用錢，所以我會跟著一起去。打掃工作結束後，我們會喝一杯店裡的咖啡，稍作休息。」

由於經濟越來越豐裕，奧野實開始熱衷於摩托車與汽車，當他心情不好時，只要提到車子的話題，立刻就會眉開眼笑。奧野實購買的第一臺摩托車，是富士重工業公司前身生產的「兔子速克達」（Rabbit Scooter）。後來逐漸升級，又買了重型哈雷摩托車，由於車型相當罕見，當時還聚集了許多人前來圍觀。之後，他甚至買下雷諾汽車生產、號稱僅製造數臺的黃色跑車，雷諾汽車員工還特地遠從法國來觀摩，足見這臺車有多麼珍貴。對八重子來說，這簡直是一個無法理解的世界，然而這種男人展現出的自在灑脫，有時卻能抓住熟客的心。況且，在他們夫妻之間，有著互不干涉對方喜好的不成文約定。

八重子也開始有餘裕去接觸自己喜愛的事物。例如，欣賞電影、戲劇、音樂……只要有想看的藝文活動，就會與奧野實調整工作時間。傍晚結束工作後，她會先回家一趟，快速吃完晚餐。由於孩子們交給父母照顧，八重子就像受到誘惑一樣，得以盡情享受戰後街道上的燦爛時光。她喜歡舞臺劇，很欣賞當時在舞臺上耀眼發光的年輕演員杉村春子與仲代達矢。只要有國外知名的小提琴家來日本，她也一定會到場觀賞。當年寶塚歌劇赴滿州國公演，彼時深受吸引的八重子就成為了歌舞劇的愛好者。小時

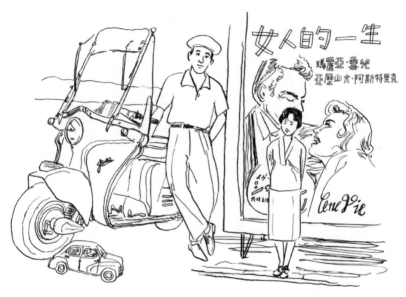

奧里予實的心情不好時，只要提到車子的話題，立刻就會眉開眼笑。
對八重子來說，這簡直是一個無法理解的世界，
然而這種男人展現出的自在灑脫，有時卻能抓住熟客的心。
況且他們夫妻之間，有著互不干涉對方喜好的不成文約定。

候她曾夢想進入歌舞劇團，為了觀賞寶塚劇團的演出，甚至還會與母親一起在外過夜。八重子順著自己源源不絕的好奇心，培養了與顧客盡情對話的本領，也終於體會到在店裡工作的樂趣。

這樣的時光，轉眼間就過去了。一九六八年，三個兒子已長大成人。開店將近二十年，熟客增加了不少，相形之下，地下店的空間顯得相當狹窄。就在此時，一樓店傳來出租的消息。於是六曜社火速租下，喫茶店從地下室遷移到一樓。一樓店的活動空間比地下店更寬廣，而且門面朝向馬路，顧客進出更方便。

一九七〇年出版的《新篇京都味覺散步》[※7]，記載了六曜社搬遷兩年後的情況。雖然六曜社空間狹窄，卻是一間整體規劃得宜、非常時髦的咖啡店。店內大量運用了赤松、柳安木、胡桃木等建材，相當豪華氣派。牆面採用綠色磁磚的清水燒，散發出京都的氛圍。由於客席座位間隔狹窄，顧客都會帶著彼此友好的夥伴意識，不知不覺中，也就產生了許多與旁人交談的機會。

搬遷是一項極為正確的決定。奧野實相當重視喫茶空間以及完善的裝潢，依然以獨

59

特的品味讓新店鋪耀眼奪目。

另一方面，空出來的地下店則改裝成居酒屋的樣貌，並於一九六九年以居酒屋「六曜」（ろくよー）再次出發。雖然標榜為居酒屋，實際上卻是酒吧型態的店，奧野實另聘僱了一名男調酒師與兩名女服務生。這間店同樣生意興隆，奧野實把兩間熱鬧的店經營得有聲有色。

在前述的《新篇京都味覺散步》中，也提到了居酒屋「六曜」。

近年來，他們把地下室打造成輕食酒吧，這間居酒屋「六曜」則稍具高級感，客桌席位能容納十六人，吧檯則為十一人左右。除了酒類，另外供應三明治、土耳其炒飯、義大利麵等料理。或許這兩間店非常符合年輕人的喜好，顧客總是絡繹不絕，店裡的咖啡也經過嚴格挑選，相當好喝。

一九七一年，高野悅子老師的暢銷書《二十歲的原點》[※8] 裡，出現了「六曜」。作者就讀立命館大學，最後臥軌自殺，本書是她生前留下的日記，記錄了一九六九年一月二日到六月二十日半年間的生活。在四月十五日這一天，她寫下在六曜點餐的內

容：「一份冰塊、一杯琴萊姆、一份蘆筍」，一共九百日圓。

我在「六曜」獨自一人飲酒，一直笑個不停。接著開始哭泣。就在又哭又笑的情緒之下度過了這段時光。我問了那位服務生大叔：「Do you know yourself?」他回答：「Yes, perhaps, I know myself.」我說：「I don't know myself.」然後，我笑了。

在一樓喫茶店工作的八重子表示，自己不記得高野悅子這個名字。不過，詢問書中出現的那名服務生，他則表示：「似乎有過這些對話的印象。」在那個時代，從滿州國歷經九死一生的倖存者立場來看，生活在物質充裕、自由之中的年輕人，究竟為了什麼煩惱走上絕路？她實在是難以理解。

順帶一提，《二十歲的原點》還出現了其他的店，如：「SATSUKI」、「松尾」、「白夜」與「LINDEN」等。現今已不復存在的店，仍然能在這本書中找到足跡。現在被譽為京都爵士喫茶先驅者的「Champ Clair」，則是在一九五六年六曜社創業六年後，由一位名叫星野玲子的女性，於荒神口通與河原町通轉角處開設一間喫茶店。

由於星野女士與邁爾士‧戴維斯（Miles Davis）、溫頓‧凱利（Wynton Kelly），這

61

些國外重量級爵士音樂家過於闊綽的交際，在當時雖然引發了醜聞，但是《二十歲的原點》以及倉橋由美子的《黑暗之旅》（暗い旅）小說裡，都提及了店名，因此在日本全國聲名大噪。這間店在一九九〇年結束營業。根據知情人士透露，星野女士在一九九六年七月十六、也就是祇園祭宵山這天，因為癌症離開了人世。

經濟高度成長期下離家出走的女孩

一九七〇年，奧野實經營兩間店的初期，由於戰後的生活越來越豐裕，大量年輕人從鄉下地方湧入都市。當時經常探討的一項社會問題，就是都市出現了不少女孩離家出走的現象。而位於京都鬧區的六曜社，同樣也來了幾位有所隱情的少女。

一九七四年十月，有位少女不滿父母強迫她接受一樁婚事，於是從新潟老家翹家，突然來到了六曜社。因為她的朋友是六曜社的服務生，因此才打聽到有職缺的消息。她並不知道六曜社的名氣。

「那麼，妳明天就來工作吧。不過，這份工作非常辛苦。」

奧野實並沒有追問到底，而是帶著溫情接納了這名少女。至今，這位少女仍在地下店的酒吧工作。

還有一位少女帶著一卡皮箱現身。

「妳從哪裡來的？」

「尾道。」

她看起來似乎身無分文、無處可去的樣子。

不忍心的八重子將她收留在家中幾天。由於少女堅決不回家，所以八重子只好以聘僱服務生的方式來照顧她。後來，少女在京都大學農學系旁找到一間學生小公寓，她一手拿著掃把，一手提著水桶過去打掃房間，最後再把棉被與鍋具搬過去。少女在六曜社工作幾年後，這一次換她的母親離家前來投靠女兒。

「真拿你們沒辦法。」

目瞪口呆的八重子不禁笑了出來。不久後，少女換了工作，地點靠近同志社大學，位在今出川通上一間名為「Mic」的喫茶店，並在店裡認識了一位京大畢業的男性，最後兩人結婚。這位男性是九州一間老店的兒子，過了一段時間，他辭去了工作，決

63

定回故鄉熊本縣八代開喫茶店。

「我們的店名也可以叫六曜社嗎？」

「當然可以啊。」

最後，店名還是取了兩人相遇的地點「Mic」這個名稱。不過，有時夫妻倆與八重子聯絡，仍然會報上「我們是九州的六曜社」這個名字。

扶搖直上的日本經濟高度成長期（一九五五～一九七三年），喫茶店所處的環境也逐漸轉變。一九七〇年，「咖啡館」一號店在東京開幕。一九七二年京都出現了二十四小時營業的「咖蘭芙妮屋咖啡店」（KARAFVIIEYA COFFEE），其連鎖店開始在日本擴展版圖。隨著戰後物價上漲，喫茶店的咖啡價格也急遽上升。根據前文提到的《價格史年表》資料，一九七〇年一杯咖啡的價格為一百二十日圓，五年過後竟然翻漲了一倍，來到兩百三十至兩百五十日圓。當然，六曜社也不例外，同時期一杯咖啡的售價為兩百五十日圓。

但是，京都依然飄散著一股悠哉的氛圍，在個人經營的喫茶店中，經常有客人咖啡

喝到一半，就暫時外出辦事，過一段時間再回來繼續喝完桌上的咖啡。而對此，店家也不會有任何的抱怨。

傳承給下一代

從這個時期起，奧野家的二兒子 Hajime（ハジメ）開始到六曜社幫忙。從小，他一直是兄弟當中進出六曜社最頻繁的人。每逢假日都會和祖父一起來店裡打掃，到了暑假，為了賺零用錢也會每天來店裡幫忙。祖父退休後，Hajime（ハジメ）負責店裡打掃的次數也變多了。他對讀書沒有太大興趣，鴨沂高中還沒念完就休學了。奧野實料想 Hajime 似乎喜歡喫茶業，於是詢問他是否有進修的意願，Hajime（ハジメ）回顧了當時的情況。

「反正我還沒找到工作，姑且在店裡洗一年碗盤吧。儘管多次遭到老爸修理，卻不影響我們父子間的好感情。在洗碗盤的過程中，老爸突然問我：『怎麼樣，要不要試看看？』河原町御池的大和學園專科學校有開設喫茶專科的科系，老爸建議我去挑

戰。我大約學了半年左右。研究了煮咖啡的技巧、三明治與美式鬆餅的烘烤方法，甚至還學了如何調製雞尾酒。」

專科學校一畢業，奧野實就吩咐 Hajime（ハジメ）去「拜師學藝」。前往的地點，正是奧野實的故友一手打造的「小川咖啡」。

「因為我表示想要繼承（六曜社）。老爸便帶著我從南禪寺的家出發來到小川咖啡的總公司，再由社長開車送到伏見的店鋪。當時那間店一杯咖啡的價格，大約是一百到一百二十日圓左右。社長當場對著店長說：『這個人是我大恩人的兒子，你一定要確實嚴格地教導他』。」

Hajime（ハジメ）就在那間店當了三年的學徒。

「當時，日本全國興起一陣京都風潮。《an·an》、《non-no》、《平凡 Punch》這些雜誌都做了『京都特輯』，使得六曜社聲名遠播，店裡因此變得手忙腳亂。老爸老媽都苦不堪言，不停地表示『身體吃不消』。店裡總是座無虛席，到了傍晚更是人潮擁擠，許

66

多癮君子吞雲吐霧，造成室內一片霧茫茫，視線變得不清楚。後來，出現了嫌棄這種現象而不來店裡的客人，他們認為六曜社的氣氛，被這些奇怪的傢伙破壞了。」

而學生的政治運動終於結束了。在一九七〇年大阪萬國博覽會的餘溫下，日本舊國鐵開始推廣「發現日本」（Discover Japan）的活動，同時期，在《an・an》、《non-no》這些女性雜誌的介紹下，日本掀起了一股前往關西地區的旅行熱潮。血氣方剛的學生運動家逐漸減少了，取而代之的是，另外一批名為「an non 族」的觀光客，大量湧入了京都。

因為店裡實在忙得不可開交，有一天，奧野實終於對 Hajime（ハジメ）開口。

「外面的學習已經足夠了，你回來店裡幫忙吧。」

在父親的一聲令下，一九七二年 Hajime（ハジメ）終於正式參與家族事業。沖煮咖啡的工作向來是奧野實與八重子兩個人輪流負責，現在 Hajime（ハジメ）也加入其中。

「我一大早到店裡準備開店工作，負責打掃與訂購備品。下午一點老爸或老媽來交接前，咖啡由我負責沖煮。後來，我結了婚、孩子上幼稚園後，太太會來店裡幫忙。

67

從這時開始，白天喫茶店的工作就由我和太太負責，晚上則交給老爸和老媽，大家共同分擔工作。同時我也擔任服務生的教育訓練，因此忙碌時段，弟弟修也會來協助一樓店鋪的工作。

一九七八年，長子奧野隆正式在地下室六曜工作。鴨沂高中畢業後，隆就讀大阪產業大學的機械系。大學畢業後，他進入京都市區的一間汽車保養維修廠工作了三年。因為店裡的調酒師辭職，於是奧野實便把大兒子叫回來工作。

「你來負責酒吧的工作。」

父親的命令讓隆完全沒有選擇的餘地。當年，隆三十歲。雖然他偶爾會來店裡幫忙打掃，但是因為不愛喝咖啡，所以不像兩位弟弟這麼常出現在店裡。不過，奧野實看準了隆喜歡酒這一點，才做出了這個決定。

「老爸都開口了，我也沒辦法拒絕啊。」

奧野實在奧野家具有至高無上的地位，就連八重子也沒有插嘴的餘地。因此，隆辭去了工廠的工作。

「這麼一來，店裡暫時就能安穩下來了。」

68

店的酒吧工作，超過了四十年。

八重子對於兩兄弟願意幫忙分擔家業，倍感安心。就這樣，奧野隆一直默默在地下

當時，河原町的電影院人潮總是擠得水泄不通。包括：「京都Scala戲院」、「東寶公樂劇場」、「京都寶塚會館」、「京都朝日電影院」……另外，還有許多出版社、書店、唱片行，那一帶充滿了文化氣息。京都街頭具有指標性的「丸善京都河原町店」（二〇〇五年結束營業後十年，丸善書店京都總店再次開幕）、「駿駿堂京寶店」等書店，每當舉行新書座談活動時，經常會請六曜社外送咖啡。

一九八一年出版的《月刊京都》〔※9〕，報導文章中提到了當年六曜社的詳細情況。

六曜社是京都專業咖啡老店的代表之一，在河原町一帶的名氣可說是無人不知、無人不曉，相當受到大家的喜愛。（中略）不管是獨自悠閒品嚐咖啡的男性顧客，或是在此等候與朋友會合的客人，一旦店裡出現人多擁擠的情況，老闆就會請顧客併桌將座位補滿。有些年輕人甚至會特地為了併桌而來。店裡的客層也相當廣泛，可以一邊品嚐著咖啡，一邊很自然地與不相識的同好交談。餐點內容從過去到現在幾乎沒有什麼改變，飲料為

69

咖啡（一杯兩百五十日圓），食物僅供應烤吐司。

長大成人的兒子們正式在店裡工作，為川流不息的顧客們提供服務。就這樣，六曜社以奧野一家人為中心，發展成越來越繁榮熱鬧的場所。

※1 藤原てい（藤原 Tei）《流星依然活著》（流れる星は生きて
いる），中央公論新社，一九七六年出版。

※2 《甘苦一滴六號》「咖啡偵探甘苦社：咖啡攤販篇」（甘苦一滴
6号），珈琲探偵甘苦社：珈琲屋台篇）撰文／田中慶一，網
頁出處：https://amaniga.base.ec/。

※3 谷崎潤一郎《朱雀日記》初版，一九一二年四〜五月《東京日
日新聞》、《大阪每日新聞》。

※4 小松左京《哲學者的小徑》（哲学者の小径）。初版《All讀物》
一九六五年四月號。

※5 週刊朝日篇《價格史年表：明治／大正／昭和》（値段史年
表：明治・大正・昭和），朝日新聞社，一九八八年出版。

※6 《甜辣手帖》（あまから手帖）連載「青春的喫茶店」，二〇〇
三年五月號，撰文／KADO TAKAMA。

※7 臼井喜之介《新篇京都味覺散步》，白川書院，一九七〇年
出版。

※8 高野悅子《二十歲的原點》（二十歳の原点），新潮社，
一九七一年出版。

※9 《月刊京都》特輯「京都的喫茶店」，一九八一年十月號。

萌生新芽／奧野修

一場夏天的冒險

一九六〇年代中期，奧野實、八重子這對夫妻的三兒子——國中生的奧野修，有一天在收音機裡聽到巴布·狄倫（Bob Dylan）的音樂，覺得與過去所聽的流行樂團或民謠歌曲似乎不太一樣，而深受吸引，著迷於巴布·狄倫以手指撥動民謠吉他的和弦聲、沙啞的嗓音，以及口琴的音色。

「這種沙沙粗粗的感覺到底是什麼？」

這是一種難以言喻的衝擊。他把好不容易存下來的一萬五千日圓零用錢，全部拿來買一把山葉民謠吉他，還模仿狄倫的〈隨風飄蕩〉（Blowin' in the Wind）以及「彼得、保羅和瑪莉」三重唱的歌曲。上國中後過了半年，修便開始自行創作歌曲。

假日不用上學的日子，有時他會去父母經營的六曜社，喝自己喜歡的免費咖啡。不過更重要的是，他嚮往著大人的世界。這個年紀的少男只想趕快長大，實在難以抗拒如此多人進出的喫茶店的氛圍。

74

地下店階梯的牆面，張貼著劇團演出與演唱會的宣傳海報。修看到橫尾忠則設計的鮮豔花俏的「狀況劇場」海報後才明白，原來人世間還有許多未知的世界。在六曜社進進出出的這些大人，帶給修滿滿的刺激，這些都是學校同儕與老師無法給予的。當時許多從事反主流的人們，把音樂、劇場、文學等，都帶進了六曜社。

修整天沉浸在音樂的世界裡，對學業漠不關心，結果公立高中的考試落榜了。若自覺是報應也就算了，修卻對這個不如意的結果產生極大的挫折感。在人生重要的關頭，修第一次嘗到了挫敗的滋味，這個痛苦的經驗，讓他開始關注社會底層的生活。

一九六〇年代後半期，人們發起反戰運動、安保抗爭、大學紛爭等各項運動。戰後的日本社會，逐漸進入新潮流的時代。

最後，修進入私立男校東山高中就讀。一九六八年高中一年級暑假期間，修約了同為民謠青年的黑川修司同學，兩人決定一同前往東京展開一場旅行。

旅程的目的地是勞工聚集區──山谷。這裡有一整排的簡易住所，以極便宜的價格提供日僱勞工住宿，也就是所謂的「宿街」（ドヤ街）。這一年正值日本經濟高度

成長期的巔峰，日本第一座摩天大樓「霞關大樓」終於落成。戰爭結束後，經過了四分之一個世紀，日本已迅速發展到富足豐裕的階段。但是，社會到處充滿了矛盾，山谷就是一個最為人所知的代表性地區。此時，日本的中心「東京」，到底發生了什麼事呢？

「我想用自己的雙眼去確認。」

兩人在旅行之前已與京都民謠歌手豐田勇造取得連絡，在他的安排下，兩人準備在山谷簡易的住所過夜。豐田先生表示會待在竹中勞的事務所裡，等待兩人的到來。

竹中先生有著「反骨的現場報導記者」、「吵架竹中」的稱號，他不但協助山谷解放抗爭，甚至大肆抨擊演藝圈、政壇的黑暗面，引發了不少社會騷動。當然，修早已聽過這號人物。當時，竹中先生「開放」自己的事務所，就像《水滸傳》中的梁山泊一樣，聚集了大批的年輕人來此寄居。兩人到了事務所與豐田先生會合之後，隨即被帶往山谷地區。他們壓抑著心中高漲的情緒，前往目的地「山谷」。

當天，山谷人聲鼎沸。一群聲勢浩大的日僱勞工與社會運動家，準備前往東京都廳進行「突擊」。在這些群眾之中，出現了修非常仰慕的音樂家──早川義夫。他單手

持著錄音機與抗爭的隊伍同行，打算把錄下的聲音製作成紀實形式的專輯。見到這一幕，兩人知道接下來可能會目睹驚人的場面，內心交雜著不安與亢奮的心情，緊跟著抗爭群眾的腳步。

抗爭一行人的目的地是知事室。當時，東京知事由革新派系的美濃部亮吉擔任。

大家好不容易抵達了知事室，但是知事竟然不在現場。來自山谷的這群男人，在無人當家的寬敞室內，齊聲喊出震耳欲聾的口號。

「我們強烈要求提高『出面』！」

事後兩人才明白，大家口中高喊的「出面」，原來指的是「日薪」。雖然當時不知道意思，兩人卻也跟著大家喊得有模有樣。後來，一群看起來像機動部隊、一臉嚴肅的男人們衝進室內，兩三下就趕走了所有的人。

儘管抗爭活動一下子就結束了，但能站在時代的最前線，加入這群人的行列，透過激進的手段對抗政治，以及親赴現場瞭解日僱勞工靠著日薪勉強維生的實際情況，對於來自東京以外地區的這兩位高中生來說，這種體驗可說是一大文化衝擊。

77

回到京都後，奧野修對學校課業完全失去了興趣，他一直無法忘懷東京發生的事情。不久後，修和黑川兩人都休學了。修想踏入藝術相關的領域，於是轉學到京都府立日吉之丘高中的美術科。儘管如此，他對學習和服花樣這種形同職業訓練的課程完全提不起勁，每天過著茫然的日子。

隔年，修與黑川以及共同的朋友高原洋、志村，四人組成了「下次再會時」（コンドアウトキ）樂團。

「我們想要接觸更多撼動人心的音樂。最重要的是，我們想去感受社會。」

心意已然如此，他們更是克制不了非去東京不可的衝動心情。

當時，他們接觸了永島慎二的漫畫《瘋癲》［※10］，更加深了對東京的嚮往。《瘋癲》描寫一群中輟生的年輕人，在新宿角落的生存故事。這部作品經常出現喫茶店的場景。一看到喫茶店便倍感親切的修，覺得故事的內容非常貼近自身經驗，在心中留

78

下了深刻的印象。喫茶店是愛情萌芽的場所，同時也是安靜聆聽唱片的空間，有時還因爭執行生成鬧事的地方。這群人各自經歷了不同的過去，喫茶店成為彼此交會的故事舞臺。

一九六八年，民謠歌手高田渡在「TBS電視臺」節目中演唱一首〈加入自衛隊吧〉（自衛隊に入ろう），以他獨一無二的風格受到了社會大眾的矚目。一九六九年，高田先生加入大阪的高石事務所，把活動據點轉移至開創民謠風潮的關西，在京都山科過著兩年的寄宿生活。高田先生後期雖然有「醉漢詩人」的稱號，但在這個時期卻是滴酒不沾，會喝的就只有咖啡而已。高田先生總是睡到中午，然後他會從住處步行至京都市中心，「喝完這一家的咖啡，再接著去下一家」，是他每天的例行功課。只要點一杯咖啡，就可以在店裡消磨好幾個小時，緩緩地抽菸吞雲吐霧，讓自己放空；或者與音樂人、詩人朋友們盡情談天說地，如此度過每一天。高田先生寫的〈咖啡藍調〉（コーヒーブルース），歌詞中就提到了「三条附近的INODA COFFEE」（むい）。另外，高田先生的妹夫也在寺町京極經營了一間現場音樂演奏的喫茶店「MUI」（むい）。當時，修參加關西盛行一時的「民謠營」[※11]演唱會，因此與高田先生變得熟識。

79

「的確，我第一次去民謠營時正好就讀國中。地點大概是在六甲山吧。我就是在那裡和渡先生成為朋友。那年我十五歲，渡先生十八歲。豐田勇造先生與遠藤賢司先生也在場。當時，我還沒有寫出自己的歌曲，所以無法在民謠營上唱歌。渡先生則是離開東京的家，在京都展開一個人的生活。東山三条有一間叫「McCall's」（マッコールズ）的喫茶店，渡先生告訴我們，他就是在這間店第一次聽到藍調歌手密西西比・約翰・赫特（Mississippi John Hurt）的音樂。」

在這之後，修也在六曜社巧遇高田先生，爾後兩人經常相約逛唱片行。後來，修遇到對自己有莫大影響的人物，大抵都離不開音樂與喫茶店這兩大因素。

在猶豫不決的情況下，修持續了一年左右的高中生活。有一天，他終於下定決心，向父親表達心中的想法。

「我不打算念書了，我想去東京闖蕩。」

就某種程度來說，修已經預料到父親會說什麼。

「這樣啊。那……就隨你去吧。不過，今後不准再踏進家門一步。」

80

儘管父親把話說得很嚴重，但也沒有繼續追問修後續的規劃。其實，父母早已明白，修一度退學，復學後還是不認真上學。事到如今，再多說什麼也沒有用，八重子也不想多加責怪。正好就在此時，二兒子Hajime（ハジメ）開始幫忙六曜社的工作。

幾經思考後，兩人覺得修的年紀尚輕，應該給他某種程度的自由。

「反正我是老么，爸媽對我根本沒有任何指望吧！」

於是，修從轉學的日吉之丘高中退學，再次出發前往東京。

再次前往東京

奧野修在新宿遇見了和自己一樣留長髮的年輕人，大家彈著吉他熱情演唱以反戰為訴求的民謠歌曲，從事所謂的「民謠游擊戰」。一九六九年，新宿車站西口的地下廣場聚集了一萬人左右，政府甚至還派出了機動部隊前往驅離。修看到這一幕，有些不知所措，仔細一瞧，身旁有人正在嗑藥。這種群起激昂的場面讓人喘不過氣來，如此龐大的群眾，是修在京都不曾看過的。今後，這座都市還會發生什麼事呢？一想到這

裡，修的全身充滿了一股無法言說的高漲情緒。

「這實在太驚人了，遠遠超過了我的想像。」

修透過了朋友認識日僱工作的負責人，逐漸地習慣了所謂「三明治人」的工作。這份工作身上必須掛著「GOGO 舞喫茶與夜總會」的廣告看板，站在街頭招攬顧客。在這個時期，即使無法出示身分證明的未成年人，也能夠輕易取得工作機會。

最初的兩、三個月，修仍然寄居在之前來東京時住過的竹中勞事務所。竹中先生在《週刊雜誌》專欄上，描述了修在這個時期的情況〔※12〕。

將近一個月，我每天都會看到同一位青年，不過卻沒有什麼機會與他好好說話。這位男子極為沉默，聽說晚上從事三明治人的工作。當工作結束後，白天就回來睡覺，睡醒之後再外出。或許，他正靠著自己的方式，貫徹自立自強的精神吧。

修身上掛著廣告看板、站在新宿街頭，從傍晚五點站到半夜，十分認真地做著這份工作。夜晚的霓虹燈閃爍耀眼，如繁星的人潮不斷地擦身而過，這是一座不眠的都市。

「原來還真的有這種地方啊。」

京都與東京的都市規模簡直無法比較。路上不停穿梭的人們，即使看見了看板上的文字，也不會正眼瞧一下掛著看板的自己。修沉醉在這種不多也不少的感傷，以及隨風飄散的自由空氣中，每一天持續地佇立在夜晚的街頭。

在新宿的街道上，也出現了好幾位「同事」。在這些人裡，修與其中一位三明治人男子聊了起來。

「再過一段時間，我就要回去北海道，或許會開計程車吧。」

木訥且步履蹣跚的他，看起來就像出現在漫畫《瘋癲》中的角色。奇妙的是，修與這位大他幾歲的男子相談融洽，後來還住進男子三坪大的公寓裡，一起展開同居的生活，修還特別向竹中事務所要了一條棉被。

白天閒暇沒有工作時，修會彈著京都帶來的吉他寫歌。如果累了，就會獨自一人去喫茶店，讀一本書消磨時光。澀谷有一間爵士喫茶「黑鷹」（ブラックホーク），白天有兩個小時的限定時段會播放搖滾樂，修經常選擇這個時段來到店裡，浸淫在不曾接觸過的音樂裡。

當時，修也會去新宿的「風月堂」，這間店與六曜社並稱為年輕人的據點。聽說，那時仍是無名小卒的北野武、唐十郎、岡本太郎、寺山修司等，這群次文化的舵手經常齊聚一堂，熱烈交換彼此對藝術理論的不同見解。因此，風月堂成為了傳說中知名的喫茶店。在這間天井挑高的店裡，蓄著長髮的年輕人聚在一起，在香菸裊裊上升之中靜靜地讀書。風月堂的客層與六曜社的確相似，不過氣氛上還是有一些不同。

「風月堂感覺像稍微雜亂一點的 INODA COFFEE。但是，我覺得充滿了魅力。」

當時，去喫茶店喝一杯咖啡，什麼事都不想，這件事情本身就是一種娛樂。這個時期的修，走遍了東京各式各樣的喫茶店，他在無意識之中，用全身去感受每一間店的獨特風格。

某一個夜晚，一如往常背著看板佇立街頭的修，遇見了一位前來問路的男性長者。

「小兄弟，我想去這裡，你知道怎麼走嗎？」

久違的關西腔，一股懷念油然而生。修同樣以關西腔回答。沒想到在東京能遇到關西人，對方也覺得修很親切。

「我是六曜社喫茶店老闆的兒子。」

在聊天的過程中，最後修表明了自己的身世，而這位長者是店裡的熟客。在莫大的東京都市，竟然可以遇見經常光顧老家店鋪的客人。除了驚嘆世界之小，同時也體認到，在京都這座古老的都市延續家業是何等的重要。此時，修的腦海裡突然浮現出父母的臉。

修與男子同住的公寓位於市谷地區。一九七〇年十一月二十五日，隔壁房間的收音機傳來，三島由紀夫即將在附近的自衛隊市之谷駐屯地切腹自殺。

隔年夏天，修參加岐阜縣舉辦的「中津川大會」民謠祭典。儘管處在這個動盪不安的年代，修依然過著隨心所欲的生活。

此時，修完成了一件料想不到的事——發行唱片正式出道。

由於樂團「下次再會時」中的成員高原洋與漫畫家一条YUKARI交往，「下次再會時」在錄音室錄製的歌曲〈向前走下去吧〉（歩いていこう）備受青睞，收錄在少女漫畫雜誌《緞帶》（りぼん）附贈的唱片〔※13〕中。歌曲在播放之前，一条老師唸了一

85

段輕快的口白。

「我啊，其實本來打算唱首歌。但是呢，編輯部的人勸我，妳感冒了，還是算了吧。真想哭。不過，我的京都男朋友，他的樂團叫做『下次再會時』。所以，我想介紹大家這個會帶來好心情的民謠團體。」

高原先生開出了非常具有吸引力的條件。

「你可以隨意播放自己喜歡的唱片。」

聽了，便欣然接受。

也許是這樣的契機下，高原先生提出邀約：「要不要回京都當喫茶店的店長？」修

初次擔任店長

睽違兩年，奧野修回到了故鄉。一九七一年，在距離六曜社不遠的堺町通與錦小路的交叉口附近，一間通稱「無名」（名なし）的搖滾喫茶「無名喫茶店」（名前のない喫

茶店）正式開張。樂團的夥伴高原先生才是真正的老闆，而修則是「聘請來的店長」。

在這之前，修不曾沖煮過咖啡。開店之際，修拜託父親讓他在六曜社實習。他在一樓店裡洗碗盤時，總是盯著身旁父親的動作，學習沖煮咖啡的步驟。儘管父親曾對修決定休學這件事感到憤怒，甚至說出「不准再踏進家門一步」，但是修去東京的這段期間，不曾在金錢方面給家裡添麻煩，因此父親既往不咎，反而全面提供協助。

最後，父親還成為了無名喫茶店的保證人，甚至提供六曜社從小川咖啡批發來的咖啡豆，讓修在新的喫茶店裡使用。開幕當天，奧野實專程趕來，品嚐修沖煮的咖啡。

說起來，修的咖啡是「六曜社培養出來的」，同樣受到了顧客的好評。當時，還沒有任何一間搖滾喫茶店，能端出如此堅持風味的咖啡。因此，在修的心中，父親是他的大恩人，其分量已不可同日而語。

實現夢想的途中

這間無名喫茶店，聚集了京都各地的音樂愛好者。店裡有咖啡、音樂，以及朋友們

無名喫茶店位在堺町通與錦小路通的交叉口附近，
玉屋咖啡店對面的二樓。門口上只有寫著「咖啡」兩字，
所以真的是沒有名字的一間店。
為了方便辨識，才會取名叫做「無名喫茶店」。

開懷的笑聲，大家過著幸福洋溢的每一天，還有顧客會帶吉他唱自己寫的歌，甚至還到京都大學西部講堂舉辦演唱會。一段相遇喚來另一段相遇，修因此得到了出唱片的機會。在二〇〇二年的訪談中〔※14〕，修回顧了當時發生的情景。

「我身旁有一些特殊分子，個個在摩拳擦掌、蓄勢待發。例如：『村八分』或『Les Rallizes Dénudés』（裸のラリーズ）這些樂團。由於京都很小，大家很容易就打成一片。在這二人之中，我和一位彈奏鍵盤的原田詳經先生成為朋友。他有一間錄音室，很大方邀請我『有空來玩吧』。這次的登門拜訪，也就成為我後來出唱片的契機了。」

原田經詳是知名書法家原田觀峰的長子，在跟隨父親學習觀峰流書道的同時，也從事音樂人的工作，以及經營一間獨立唱片公司「HIMICO唱片」（於二〇一四年結束營業）。

「這間錄音室位於一棟大樓裡，原田先生將它命名為『古代綠地』。我帶著吉他過去彈奏演唱，原田先生聽過之後，覺得我跟他的音樂風格很合拍，或許可以攜手合作，於是他邀請我一起錄製唱片。」

89

一九七二年，兩人完成了一張收錄八首歌曲的獨立製作專輯《奧野修》（オクノ修），限量發行兩百張。在傳達強烈訊息的民謠歌曲全盛時期中，修創作的詞與曲，並非爭強好勝的作品。這張唱片收錄了，包括：〈飢餓之歌〉（おなかがへってる唄）、〈黃昏之歌〉（夕ぐれ時の唄）、〈妳離開之歌〉（君がいってしまう唄）等歌曲。

修的首張專輯轉眼間便銷售一空，後來的發展更是出乎預料。

「我們想邀請你擔任主唱。」

聽過這張專輯的音樂專業人士，邀請修加入樂團。此樂團的活動據點在東京，是由三人組成的硬式搖滾樂團「SUPER HUMAN CREW」（スーパーヒューマンクルー）。儘管修是第一次聽聞這個樂團，但是聽過歌曲之後覺得還不錯。於是，修再次獲得在東京實現音樂夢想的機會。

修把自己的決定告訴高原先生之後，在朋友的祝福下，以音樂人的身分重新出發。

後來，無名喫茶店就由其他店長接手，一直經營到一九八四年為止。

一九七三年，修前往東京，與三名樂團成員在一間獨棟式房屋展開共同生活。地點

90

位於知名高級豪宅區的田園調布，知名的棒球教練長嶋茂雄的家也在附近。房屋的持有人是某公司社長，他的兒子是另一個樂團的成員，把屋子當作繪畫工作室，再加上還有空房，所以才會出租給樂團。

修以專業音樂人的身分，在東京過著充滿刺激的生活。「SUPER HUMAN CREW」在吉祥寺僅存一年、具有傳奇性的表演空間「OZ」演出過，並為矢澤永吉的樂團「CAROL」（キャロル）與加藤和彥組成的「Sadistic Mika Band」（サディスティック・ミカ・バンド）樂團進行表演暖場。此外，他們也到東北地區的小型表演空間，巡迴演出。

這樣的生活持續了一年左右。能以樂團主唱的身分站在觀眾面前，修可說是相當地開心。儘管如此，不知從何而來的空虛感，卻一點一滴地悄悄逼近。雖說是職業樂團，但實際上光憑音樂是無法填飽肚子的，每一位團員必須面對現實生活，甚至去港邊從事勞力兼差以賺取日薪。生活上不如意之事多到不勝枚舉。比如：音樂產業的急速擴展、走在東京街頭比京都更容易撞到人的緊張氛圍……這些事情都讓修身心俱疲。最後，修決心離開樂團，不久之後，樂團也解散了。

91

搖滾樂團「Moonriders」（ムーンライダーズ）的前身，是一九七○年代留名日本搖滾史的「蜂蜜派」樂團（はちみつぱい），該團的吉他手本多信介待在京都時期，與修私交甚篤。因此，修離開樂團之後，就借住在本多先生的公寓一個月左右。兩人還組了一個樂團，展開現場演出活動，並合寫了一首歌曲〈Mr. Soul〉（ミスター・ソウル），收錄在後來發行的《THE FINAL TAPES 蜂蜜派 LIVE BOX 1972～1974》專輯中，修在演唱會中也唱過這首歌曲。

正值日本搖滾發展的萌芽時期，他們從仰望歐美搖滾的日本樂壇向前邁進一步，展現出自己的創作實力。在日本人創作音樂的這股風潮之中，修確實留下了足跡。

前進新天地

奧野修在高中時代曾與朋友黑川修司一起前往東京。兩人高中休學後，黑川便暫時寄住在竹中勞的事務所，偶爾也會到岡山暫住。後來，黑川帶著一本護照，遷居美國即將交還給日本政府的沖繩。

船舶到達那霸港時已過了晚上八點，沒有找到住宿的那晚，我在閒逛時發現了波上的旅館。隔天，在朋友的介紹下，我拜訪並請求普久原恒勇老師當我的保證人，接著一路前往胡差市（現為沖繩市）。〔※15〕

一九七〇年，黑川先生抵達沖繩。回溯年前，竹中先生第一次造訪沖繩，他同樣為了聆聽島歌，前往胡差市作曲家普久原老師的家裡。之後，竹中先生開始到處宣揚島歌與三線琴的美好，甚至迷上個人製作的私家版唱片。黑川非常認同竹中先生，因此踏上了相同的道路。他暫時寄住在普久原老師的事務所，同時尋找租屋與工作，並持續展開音樂活動。據聞，最近他仍忙於推廣沖繩民謠的魅力。生活在都市中心的修，不禁回想起南國的風景。

修下定決心離開東京，暫且去找住在沖繩的黑川先生。在離開東京之前，他想去一趟過去經常造訪的「黑鷹喫茶」。修的心中始終掛念著那間店的一位女顧客，很想親口告訴她即將啟程前往沖繩的決定。

「這次，我準備要離開東京了。」

這位女顧客名叫野口美穗子，後來成為修的妻子。

美穗子出生於佐賀縣伊萬里市，家中四姊妹排行老么。高中畢業後，因集體就職而前往東京，在文化人聚集地的六本木「PUB CARDINAL」（パブ・カーディナル）工作，她也經常以客人的身分去「黑鷹喫茶」消費。修第一次見到美穗子時，就對她的童顏與俏麗短髮一見鍾情了。然而，美穗子看到修一頭不修邊幅的長髮、即使在寒冷的冬天，仍然光著腳ㄚ單穿一雙帆布鞋，只覺得他「真是個怪人」而提高警覺心。不過，後來多次在店裡巧遇，也就變成碰面會聊個幾句的朋友了。當天，修除了聊著其他話題，也親手把自己的第一張專輯《奧野修》送給美穗子。

「就算機會渺茫，也希望藉由這張CD保持彼此間的一點連結。」

修抱著一線希望。

當時，美穗子已有從事音樂工作的男友，並沒有特別注意到修的存在，所以很隨興地收下了禮物。

「這是你送給我最後的紀念品吧。」

後來，美穗子聽了這張唱片。

「我實在聽不懂他在唱什麼。」

當時，對美穗子而言，無論是修或這張唱片，都給她這種感覺。

修打包完東京住處的行李，隻身前往剛歸還日本政府不久的沖繩那霸。他再次借住在黑川先生的朋友家裡，白天則找了一份土木工程的兼差工作。工作結束後，修總會去海邊酒吧的戶外木棧道區，一手拿著啤酒，聆聽著點唱機傳來的西洋歌曲。享受浪花聲與搖滾樂之中，一種彷彿置身天堂的感受。

「好想一直過著悠閒的時光。」

在為期三個月的沖繩生活中，修的疲憊心靈完全恢復了平靜。有一天，修觀賞了嘉手苅林昌的現場演唱。竹中先生以「島歌之神」稱呼嘉手苅先生，並極力推薦給日本全國媒體。嘉手苅先生因此獲得「瘋狂的民謠人」的封號。修在沖繩過著日復一日的輕鬆生活，站在即興歌曲演唱者的面前，不禁懷念起過去的日常以及自己的歌曲。

「差不多是該回去的時候了。」

即使修在沖繩有工作，卻經常沒有領到工資，身上的錢也逐漸用盡。更重要的是，

95

那天修向美穗子說再見，
把黑膠唱片《奧野修》送給她。
「我實在聽不懂他在唱什麼。」
當時對美穗子而言，
無論是修或是這張《奧野修》唱片，
都給她這種感覺。

real jazz
black hawk

CHIMICO RECORD

奧野修　KIOTO

長髮、冬天也不穿襪子
美穗子覺得修「真是個怪人」
　　　　而提高警覺心。

他找不到提供美味咖啡的喫茶店，加上也吃膩沖繩料理了。自我放逐的生活，已到了劃下句點的時刻，修向黑川先生等人告別後，隨即坐上前往神戶港的船舶。

船舶一抵達神戶港，修立即衝進喫茶老店「神戶西村咖啡店中山手總店」（神戶にしむら珈琲店中山手本店）。品嚐了一杯久違的香醇咖啡之後，修這才嚥了一大口氣恢復意識。在不自覺的情況下，修渴望著美味的咖啡，或許正是出自於喫茶店兒子的本能吧。

受到喫茶店的吸引

修回到故鄉後，在京都市區租了一間公寓，找了一份新車交貨前洗車的兼差工作。

在新生活慢慢穩定之後，修經常去東山三条的一間爵士喫茶「CARCO '20」（以下稱為CARCO）。

這間店開幕於一九七〇年，以當時爵士喫茶而言，外牆有著少見的透明玻璃窗，可把戶外清爽明亮的光線引進室內。同時，店裡還播放著韻味十足的悅耳爵士樂，著

97

名的女老闆渡部 AYA（渡部あや）擁有花容月貌。CARCO 開幕後受到許多客人熱烈的支持，前往店裡的熱情顧客源源不絕。有「CARCO 的姊姊」之稱的渡部小姐，在客人的心中成為了美好的存在，就連漫畫家久內道夫（ひさうちみちお）、音樂人 TITI 松村（チチ松村）與中川五郎等年輕藝術家，經常在此出入。當然，修也是其中一位。當時，只要修一有空閒時間，他大多會優哉地待在店裡直到打烊。儘管最後 CARCO 在一九七九年結束營業了，卻在修的心底留下了深刻的回憶，這是他最喜歡的喫茶店之一。

喫茶店對修而言，一直以來都是左右著人生的重要邂逅場所。即使在 CARCO 也一樣，修遇見了命中註定的那個人。春天的某一天，修一如往常來到 CARCO，在顧客當中看見了一位熟悉的身影。距離上次親手把《奧野修》唱片交給對方之後，過了一年左右吧。當時，美穗子在東京「Theatre 銀座」（テアトル銀座）電影院從事「剪票員」的工作，她回佐賀老家的途中，順道來京都閒逛。修按捺著興奮的心情，走向美穗子打了聲招呼。

「好久不見了，妳怎麼會來這裡？」

98

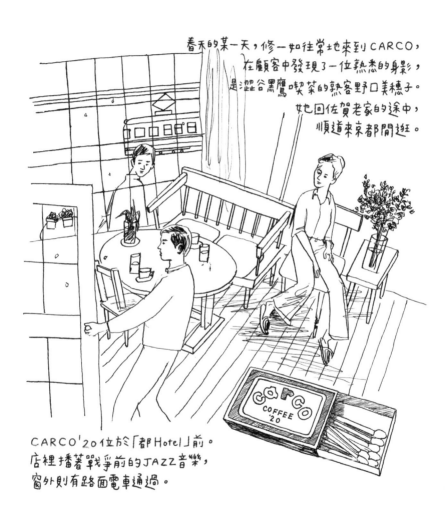

春天的某一天，修一如往常地來到CARCO，
在顧客中發現了一位熟悉的身影，
是澀谷黑鷹喫茶的熟客野口美穗子。
她回佐賀老家的途中，
順道來京都閒逛。

CARCO'20位於「都Hotel」前。
店裡播著戰爭前的JAZZ音樂，
窗外則有路面電車通過。

99

「我很喜歡京都，經常會來這裡走走。聽說這間店的評價不錯。」

兩人的重逢非常地戲劇化，簡直就像電影情節。聊天過後才知道，原來美穗子與男友的感情並不順遂。此時，修已剪去長髮，過去給人不可靠的感覺頓時消逝。由於美穗子非常喜歡老派的喫茶店，為此曾在神戶西村咖啡店工作長達半年左右。聽說，美穗子曾透過雜誌引介造訪過六曜社，也從東京朋友那裡得知，原來修是六曜社老闆的兒子。

「老家就是開喫茶店，真的很棒呢。」

不久後，修目送著美穗子離開店裡，渡部老闆娘隨即對著修大聲喊著。

「你啊！站在這裡做什麼？還不趕快去追她。」

修慌慌張張地追了出去，攔住美穗子，問了連絡的方式。雖然兩人住家距離遙遠，卻透過書信往來，最後終於發展到交往的地步。

100

進入父母的店裡工作

奧野修在打工之餘，經常上街隨意漫步，每天認真地玩音樂。他偶爾也會去父母與Hajime（ハジメ）經營的六曜社喝咖啡。有一次，父親開口表示：

「如果你閒著沒事做，不如來店裡幫忙？」

當時，六曜社的一樓喫茶店由父母與二兒子Hajime（ハジメ）共同分擔，地下店的酒吧則由長子隆一人負責。身為老三的修，完全沒有繼承家業的想法。

「要是將來開了一間自己的店，先在家人經營的店裡累積經驗似乎也不錯。」

於是，修辭去了洗車的兼差工作，在一樓喫茶店從幫忙洗碗盤開始做起。

一年後，修與遠距離戀愛的美穗子結婚。一九七五年，修二十三歲；美穗子二十四歲。美穗子辭去了東京的工作，搬到京都與修一起生活，暫時在京都大學旁的喫茶老店「進進堂」當服務生。由於六曜社人手不足，便開始與修在一樓店工作。美穗子說

著當年的回憶。

「那時的熟客大多是商店街的老闆，以及附近保齡球場、電影院、書店的員工，其餘還有許多看起來像以柏青哥維生的人。這些熟客大致會坐在固定的座位，所以我會拚命記住客人的喜好。例如：某人習慣於看哪家報紙、方糖要幾顆等等。我很喜歡招呼客人，所以工作起來非常愉快。六曜社屬於與當地居民緊密結合的喫茶店，雖然老闆最多只會與熟客寒暄幾句，但是老闆娘非常善於聊天。女孩子（服務生）在待客服務的訓練上要求得相當徹底，必須遵守各項規定：『招呼客人時要面帶笑容』、『大聲喊出歡迎光臨與謝謝光臨』、『客人的冰水喝完前要立即補充』、『長髮必須收攏在後腦杓後整理成髮髻』、『圍裙的帶子應打成漂亮的蝴蝶結』、『嚴禁塗抹指甲油』等。最重要的是，每個人一定要重視並維持清潔感。」

一九七五年十月，修製作四首歌曲，完成了第二張專輯《百感交集的夜晚》（胸いっぱいの夜）。製作《奧野修》專輯的原田詳經先生，重新打造了一間 HIMICO 錄音室，兩人在這裡就像「閒話家常」的夥伴，共同完成音樂作品。修一邊在家裡的喫茶

102

店幫忙，一邊與美穗子過著新婚生活，享受著音樂活動，實現製作唱片的理想。修有兩次前往東京發展的經驗，最後都返回故鄉京都，他在處理各種事情的心態上找到了平衡點，逐漸掌握了自己做事的方法與步調。

修喜愛咖啡，在六曜社持續洗了兩年碗盤，終於獲得了沖煮咖啡的工作機會。他忽然衝勁十足，一頭栽進咖啡的世界裡。美穗子回憶起修在工作時生氣勃勃的樣子。

「修從事著喜愛的咖啡工作，看起來真的是非常快樂。」

儘管修很喜歡父親沖煮的咖啡，但總覺得採購來的咖啡豆，味道似乎缺少了什麼。

Hajime（ハジメ）談起當時與修之間的回憶。

「兄弟之中修最像老爸，一旦有熱衷的事物就會研究到底。在思考各種咖啡味道的過程中，修找到京都一間小型咖啡烘焙屋『玉屋咖啡店』，我和他絞盡腦汁，花了一個月以上的時間，不斷反覆地研究討論，把過去使用的咖啡豆，與玉屋的咖啡豆重新調和。最終完成的招牌配方咖啡，成為後來六曜社的味道了。」

然而，只做到這種程度，對修來說並不滿足。

103

「不管如何鑽研咖啡豆的配方，咖啡豆在烘焙的階段，就已經決定了主要的風味。」

經過深思熟慮之後，修開始研究咖啡烘焙。

一九七〇年代，當時的喫茶店，店家多半不會透露左右咖啡風味的烘焙方法，甚至還會將其視為「企業機密」。為了研究咖啡風味，修造訪了許多自家烘焙的喫茶店。

後來，市面上終於出版了咖啡烘焙教科書。修從生意上往來的烘焙業者手中取得了少量的生豆，他一手拿著書按照步驟，一手拿著烘焙銀杏用的烤網，嘗試自行烘焙。不久之後，修開始對專業的烘焙工具產生了興趣。

「我聽說東京合羽橋有性能優越的咖啡研磨機，我可以去看看嗎？」

在父親的同意下，修利用休假，一個人前往東京。研磨機的價格約在二十萬日圓上下。在不清楚效能的情況下，當然不可能立刻買下。因此，修詢問了店員各式各樣的商品問題。

「巴哈也使用這一臺研磨機呢。」

聽完店員的介紹，修隨即前往自家烘煎咖啡屋「巴哈」（カフェ・バッハ）。當時的

修還不知道，這間店主是田口護先生，他是推廣自家烘焙的一大功臣。而且，店面位在令人懷念的山谷地區。修感受到一種奇妙的緣分，進入店裡便立刻點了一杯咖啡。

修輕啜了一口，大為驚豔。

「這是什麼味道，怎麼那麼好喝。」

這間店比起修造訪過的自家焙烘店，無論風味或店內氣氛，都有著極大的差異。過去造訪的店，店長大多散發出一股難以親近的氣質。不過，每間店修都會點一杯「店長全神貫注」以法蘭絨濾泡的手沖咖啡。然而，巴哈卻隨興使用濾紙，一口氣便輕鬆沖出三杯咖啡。儘管如此，濃郁香醇的味道，確實令人印象深刻。修表明來意，誠惶誠恐地請教店長，想瞭解這臺咖啡研磨機的性能問題，店長很大方地分享了各種心得。

修對自己當初的想法，變得更加堅定了。

「果然，咖啡百分之八十的味道，取決於生豆的選擇與烘焙。沖煮的方式其實可以更自由隨性。」

這間店讓人暫時喘一口氣，有餘裕去環顧周遭的事物。顧客一派輕鬆，看起來像是當地的居民，大家各自愉快地喝著咖啡。店內氣氛或店員也沒有任何壓迫感，有一種

完全融入當地的感覺。

「這間店巧妙地深入人們的生活，實在是太棒了。」

一間適合所有的人的店，提供用心沖煮的美味咖啡，修所追求理想咖啡店的根源就在這裡。

踏上歸途之際，修不經意地撇見收銀機旁的公布欄，上面張貼了好幾張尋人啟事，希望能找到出外賺錢而下落不明的親友。修看到這些內容，腦海突然浮現高中一年級暑假的回憶。

「是啊。當時，我也是因為來到了這個地方，才開始做自己想做的事。」

修非常慶幸自己能來這裡，找到了咖啡與喫茶店的新希望，同時也感謝山谷這個地方。

106

學習烘焙

後來，奧野修把從東京買回來的少量咖啡生豆，利用手網烘焙，每天自行研究烘焙的方法。為了品嚐各種味道，他仍會拜訪各地的自家烘焙喫茶店。其中有兩間店的老闆，曾經跟隨「巴哈」的田口先生學習烘焙技術，一間是在奈良大和郡山的「自家烘焙 AMAKUSA」（自家焙煎あまくさ），另一間是在大阪池田市（目前已搬遷至東京東大和市）的「咖啡俱樂部」。每逢休假時，修就會搭乘需要轉乘才能抵達的電車前往這兩間店，追根究柢地詢問烘焙咖啡豆的技巧，這兩位老闆也很親切地有問必答。

修在認識各地喫茶店的味道，以及每天在店裡工作的過程中，察覺到咖啡風味的創造與作曲極為相似。必須傾聽自己內心的聲音，相信掌握到的品味，完成之後才能讓大眾品嚐。他越來越瞭解如何掌控工作，同時也有所覺悟，決心在當下身處的這間店裡，奮力一搏。

除了工作，修依然持續著音樂活動。一九八一年，他與前述在「民謠喫茶 MUI」

107

工作、演奏曼陀林等人志同道合，組成了樂團「Beat Mints」（ビートミンツ），並且親自販賣自製的卡匣式錄音帶。當時，「Beat Mints」在現場演出時，遇到了另一個樂團「Aunt Sally」（アーント・サリー）的吉他手 BIKKE，在他加入之後，「Beat Mints」改名為「Mint Sleepin」（ミント・スリーピン），繼續從事音樂活動。

那段期間，我和各式各樣的人一起在現場演奏音樂。多虧了這間為音樂付出的「民謠喫茶 MUJI」，大家才能夠齊聚一堂。說起來，每當我們想要做些什麼事的時候，總是有一間喫茶店能讓大家聚集在一起呢。[※16]

透過在喫茶店工作的人生舞臺，修寫出了許多歌曲。他同樣也在音樂上感受到與過去截然不同的創作感。

婚後過了八年，一九八三年十月二日，四處飄著桂花香的季節，夫婦倆的長子誕生在這個世上。修無異議下，美穗子將孩子取名為薰平。日文「薰り」意指香氣，期盼孩子能在咖啡「香氣」的陪伴下成長茁壯。

而奧野實與八重子一直默默地觀察，修為了守護家人辛勤工作的樣子。

一天，奧野實徵詢了修的意願。

「地下店……白天的時段是空出來的，你要不要挑戰看看？」

一九八六年，在日本大街小巷颳起了一陣風潮，隨處都可見到時尚都會風格的咖啡吧，導致傳統喫茶老店陷入經營困境。根據日本總務省統計局（相當於我國的內政部統計處）公布的「事業所統計調查報告書」資料顯示，一九八一年，日本全國的咖啡店數達到顛峰，店鋪總數將近十五萬五千間。光是京都府就超過了五千間，之後則逐漸遞減。在這樣的衝擊下，六曜社也無法倖免，營業收入持續地往下滑。

因此，奧野實才會考慮活用白天閒置的地下店。

當時薰平三歲，美穗子辛苦的育兒工作剛好告一段落。奧野實認為時機已成熟，希望原本只有晚上時段營業的酒吧，白天也能以喫茶店的型態經營，而

這一切則交給修來全權負責。這間在父母經營店鋪正下方的店，其型態與其說是另外開一間分店，倒不如說比較接近獨立經營的一間店鋪。

「餐點內容與服務方式，就由你的喜好去決定。」

修心目中理想的店，早就已經決定好了——一間顧客平時會來光顧的店，而且提供的咖啡一定要好喝，就像巴哈一樣。接下來，只需打造出屬於店裡獨特風味的咖啡就可以了。

「既然如此，我想以自家烘焙咖啡來一決勝負。」

接手地下店前，修說服了父親，在南禪寺附近的老家院子建造了一間烘焙小屋。添購了一臺能容納三公斤咖啡豆的全新自家烘焙機，大約五十萬日圓，再加上設有煙囪裝置、占地兩坪左右的烘焙小屋，造價大約五十萬日圓，總計一次砸下了一百萬日圓左右的設備投資費用。

開店準備期間大約一個月左右。修除了在一樓店鋪工作，其餘空檔時間則會到烘焙小屋。在不斷反覆烘焙咖啡豆的過程中，修竭盡全力不斷地嘗試，找出心中理想的風

巴哈咖啡收銀機旁的公佈欄，上面張貼了好幾張尋人啟事，希望能找到出外賺錢而下落不明的親友。看到了這些內容，我的腦海突然浮現出過去遙遠的記憶。

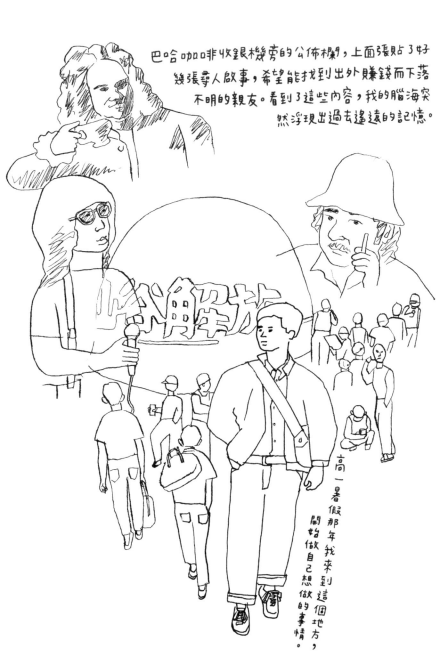

高一暑假那年我來到這個地方，開始做自己想做的事情。

味。最後，修完成了兩款配方咖啡豆：混合一種深烘焙咖啡豆與三種中深烘焙咖啡豆

的「小屋特調配方咖啡」；以及混合三種中深烘焙咖啡豆的「溫醇特調配方咖啡」。

這些用在配方的咖啡豆，也有販售單品。以產地別可區分為：三種深烘焙、五種中深

烘焙，以及四種中烘焙的單品咖啡。

「我們提供如此多種類的品項，就能夠滿足顧客的喜好，也毋須擔心咖啡豆會賣

不完。」

咖啡豆的最佳賞味期限，是烘焙後常溫保存一週左右的時間，即使冷凍保存，最多

也以一個月為限度。正因為如此，修在挑選單品咖啡豆時，只選擇會用在配方的咖啡

豆。同時，修每天一定會烘焙咖啡豆。對修來說，讓咖啡豆常保新鮮，正是「香醇美

味」的答案之一。

為了配合開店，修也稍微改裝了店面的風格。除了打通樓梯下的牆面、嵌上玻璃

窗，還把窗戶換成玻璃材質，讓光線能夠照進昏暗的店內。

另外，地下店還提供了一樓店沒有的輕食餐點。到現在依然是深受大眾喜愛的六曜

社招牌名物，那就是美穗子在家親手製作的甜甜圈。對於當時的經過，美穗子是這麼

「我偶爾會在家裡做甜甜圈，當作薰平的點心。當時，地下店正準備開張，修在考慮哪些食物與咖啡較為搭配的時候，突然說：『這樣的話，就甜甜圈好了。』決定在店裡提供之後，我就開始研究書上的製作方法，在不斷嘗試和修正之下，終於完成了簡單爽口的甜甜圈。當時，我還把做好的成品，拿到主婦朋友聚集的公園請大家試吃，同時也分送給鄰居品嘗，請教每個人的感想。我聽說大阪本町有一間『平岡咖啡店』，甜甜圈大受好評，特地前往品嘗。平岡咖啡店的吧檯裡有一處料理食物的空間，所以可以現場直接炸甜甜圈，六曜社的地下店空間比較狹窄，所以我會先在家裡做好之後再送到店裡。如今回想起來，有一點懊惱當初甜甜圈的形狀製作得不如預期，有時還會搞錯配方，擔心被客人發現而冷汗直流（笑）。不過，每一個甜甜圈的形狀都不同，所以製作起來一點也不無聊，反而充滿了各種樂趣。」

在這一個月，兩人就這樣盡一切努力持續地研究，一九八六年六月，「六曜社地下店」終於開幕。基本上，兩個人平日都會待在店裡，美穗子負責倒冰水與顧客點餐工作，而修則負責每天烘焙咖啡豆與沖煮咖啡。這是夫婦倆的一項全新挑戰。

說的。

「在開幕誌慶時，一位朋友從家裡的花園摘下了紫陽花送給我們，我仍記得當時把它裝飾在吧檯上，就像昨天才發生的事情一樣。修到現在還是如此，凡事只按照自己的步調去做，當時的他似乎相當開心。不過我的內心卻非常忐忑不安，只因為這項工作的責任重大，擔心若不順利該如何是好。相形之下，修顯得泰然自若，覺得一切不會有問題。」

緩慢的發展

在最初的幾年裡，有好長一段時間都沒有客人上門。開店當時，奧野修的自家烘焙咖啡一杯兩百五十日圓，與一樓店的價格一致。美穗子的甜甜圈一個一百日圓，雖然一開始每天供應二十個左右，但經常沒賣完，所以就會成為服務生與薰平的點心。對此，修也不是不會焦慮，但是父親不曾開口多說什麼。父子之間已達成協議，店裡的營收全數交給父親，再由父親支付固定薪水，所以修也無法確實掌握店鋪整體的營業額與利潤。

114

其實，這也是做父母的一項安排，就算沒有太多客人上門光顧，他們決定讓修保持自己的步調，專心經營店鋪與烘焙的工作。

「如果只靠我一個人的力量，從無到有開一間店，負責所有的工作，肯定不會有這樣的結果。只能說我真的太幸運了。」

雖然一樓店全年無休，但地下店基本上只由修與美穗子兩人負責，所以每週三為公休日。在如此寶貴的假日，修還是盡可能地造訪各地的喫茶店，不停尋找讓店鋪更好的點子。倘若換作自己，會想去什麼樣的店呢？穿梭在城市街道、訪遍各地喫茶店的過程中，修描繪的藍圖輪廓越來越清晰——「一間適合所有人的店，提供用心沖煮的美味咖啡。」

修的生活步調與例行性工作也逐漸確立。營業時間從中午開始，但是早上七點半，修就會先去店裡。花十分鐘從家裡騎腳踏車渡過鴨川，他會把腳踏車停在店門口，準備咖啡豆與清潔打掃等工作，接著再回家一趟。吃完中餐後，將美穗子做好的甜甜圈固定在腳踏車後座，載送到店裡。到了傍晚五點半，修則會交接給晚上經營酒吧的大

115

哥隆，然後回到家裡的烘焙小屋。最後的工作是烘焙當日用完的咖啡豆分量，大約都落在三、四公斤左右。

修打開白熾燈泡，脖子上掛著計時器，把烘焙機的火力調高，專注盯著溫度計上的刻度，直到預熱的兩百度左右為止，看準適當時機投入咖啡生豆。在持續調整的同時，完成從淺烘焙到深烘焙數個種類的咖啡豆。一直到晚上九點為止，修重覆好幾次這樣的過程。烘焙小屋沒有空調設備，夏天時修會打開門窗，打著赤膊進行烘焙作業。如果熱到受不了，就把毛巾泡在水桶裡，用力擰乾後擦拭汗水。除此以外，這還是一項必須與蚊子抗戰的重度勞力工作。

為了沖煮出咖啡的香醇美味，有幾項極為重要的關鍵。首先，生咖啡豆階段，必須親自「手工挑選」，將有缺陷的豆子一一剔除。不僅費時，也考驗著修的耐性，然而這卻是攸關咖啡風味的一項重要作業。透過這道實實在在的手工挑選作業，修企圖打造屬於個人小店的風味特色，同時兼顧經營的效率。美穗子扛起照顧孩子與家事的工

116

作，每天早上炸著甜甜圈。只要一到開店時間，就會站在店裡招呼客人。儘管為了生活與金錢，每天早上炸著甜甜圈。只要一到開店時間，就會站在店裡招呼客人。儘管為了生活與金錢，沒有時間做其他事情，但這些工作對修來說，卻有著無比愉悅的充實感。

「過著這樣的生活，或許才是我所追求的目標。」

有一天，修參與了一部由「Beat Mints 樂團」成員演出的電影。他詮釋一位京都音樂人的角色，博得了觀眾滿堂喝采。這部電影於一九九〇年上映，片名為《繼承遺產》〔※17〕，故事描寫一位京都的「傻瓜少爺」，捲入一場繼承遺產的爭奪戰。修扮演的角色是一位樂團成員，祇園祭宵山那晚，在京都老字號現場演奏空間「拾得」進行音樂演出。「傻瓜少爺」的角色由野野村真擔任，他的夥伴角色則由今田耕司與東野幸治詮釋。在音樂舞臺上，修唱歌、單手彈奏著電吉他的姿態，投映在大銀幕上。野野村隨著現場演奏的音樂手舞足蹈，並搭訕身旁的一位妙齡女子。

「我啊，可是念京大法學律系的人耶。」

「好厲害喔。你的頭腦一定很棒吧。」

「不。其實……我念的是京都學院大學的笨蛋學系啦。而且，念到一半就退學了。」

117

「你這個人還真有趣呢。」

接著，死也不肯分手的前女友突然現身，野野村連忙逃到修一行人的歌唱表演舞臺上，現場的音樂演奏就此中斷。

過去，修也曾因為打工的關係，以臨時演員身分參與過富司純子主演的《紅牡丹賭徒》（緋牡丹博徒）系列電影。然而這一次，修的臉龐清清楚楚地投映在大銀幕上，卻是他參加電影演出以來的初次體驗。《繼承遺產》的導演是降旗康男，攝影師是木村大作，主演是佐久間良子。儘管演出陣容非常豪華，但劇情卻有一點膚淺，而且拍攝的時間只有一天。雖然修的鏡頭只有幾秒，卻獲得了一筆可觀的酬勞，他對此感到相當驚訝。

而當時的日本社會，正處於所謂的泡沫經濟時代。

貫徹自己的做法

一九八〇年代中期開始，京都漸漸興起一波咖啡連鎖店的浪潮。在這之前，喫茶店

118

的咖啡平均價格等於「一碗拉麵」，一杯咖啡落在三百日圓左右。一九八〇年，原宿誕生了第一間令日本人為之轟動的「羅多倫咖啡」（ドトールコーヒー）一號店，推出一杯一百五十日圓相當於半價的咖啡。後來，這間店甚至拓展到京都。在人眾支持連鎖店走低價位、輕鬆休閒的路線下，六曜社仍維持一杯咖啡兩百五十元的價格。個人店鋪如果想要打價格戰，可說是一項極為困難的工作。

在喫茶業界裡，很常使用「翻桌率」這個詞。這的確攸關著營收的高低，店家必須在有限的營業時間裡，盡可能讓更多顧客上門消費，創造更多的利潤。但喫茶店並不是高利潤的業種，單純以賣飲料為主的小喫茶店來說，顧客待在店裡的時間越短，對經營越有利。

「不過，就算我的認知有誤，我也不想做出任何趕走客人的舉動。」

以修的立場而言，所謂的喫茶店，就是愜意度過時間的地方，同時也是看書，與三、五好友聊天，或是邂逅陌生人的場所。

在大量生產、大量消費的社會中，盡一切努力，創造自己認同的商品，並提供給大眾消費者。無須逞強，剛好賺取一家人溫飽的利潤就已足夠。修在成為喫茶店老闆之

前就會想過，身為一個人，希望能保持這種生活態度。

「經營一間店，一定要看起來悠閒自在。」

修刻意堅持自家烘焙的目的，除了講究咖啡的風味以外，更為了確保咖啡豆能夠達到一定的銷售額。既然小喫茶店無法靠翻桌率賺大錢，就只能降低進貨成本，想出更多元化的商品來對抗連鎖店。

因此，修在販賣咖啡豆方面提供了無微不至的服務。絕大多數的喫茶店，會事先把研磨好的咖啡粉，包裝成商品銷售。然而，修非常堅持顧客購買後，才開始研磨、裝袋。即使顧客上門只購買咖啡豆，也是如此。相較於其他店鋪，把商品交到顧客手上需要花更多的時間，所以有時會聽到：「我沒時間等，算了！」眼睜睜地看著顧客離去。即便如此，修仍舊堅持提供這項服務。因為這是他自己訂出的規矩，絕對不提供接近保存期限的咖啡豆，也就是不會把賣不完的咖啡豆拿來銷售。

「若是買咖啡豆回家，請在沖煮前再進行研磨，我保證咖啡絕對很好喝。」

儘管顯得有些囉嗦，修對於只想購買咖啡粉的顧客一定會如此建議。像這些理所當然的事，咖啡業界卻沒有人好好地傳達給消費者。就像自己曾經在「巴哈」、「自家

120

烘焙 AMAKUSA」，以及「咖啡俱樂部」接受到大家細心的指導一樣，只要顧客提出咖啡相關的疑問，修一定會誠懇仔細地回答。

在這些提問當中，有一位顧客叫做大宅稔，目前經營「OOYA COFFEE 烘焙所」（オオヤコーヒ焙煎所）、「FACTORY KAFE 工船」、「CAFÉ GEWA」等店鋪，並且非常積極地在日本全國各地授課。

大宅先生表示，品嚐了六曜社地下店的咖啡之後，喚醒了自身對咖啡的喜愛。他在京都出生長大，小時候經常去街上的喫茶店，習慣喝「有一點酸酸的」咖啡。在六曜社喝了十年咖啡之後，大宅先生終於鼓起勇氣與「前輩」修交談。

我告訴修先生，自己也從事烘焙咖啡豆的工作，他立刻毫無保留地分享咖啡豆以及烘焙方式等相關知識。甚至還帶我去參觀他的烘焙小屋，同意讓我拍照與做筆記。修先生在音樂方面也展現了優雅的氣質，他的存在本身就是一種帥氣。說他是一個都會派的人，或許會讓他感到不悅。總而言之，他所做的任何一切，都讓我覺得精簡洗練。〔※18〕

121

大宅先生在訪談與著作中，經常提到修的事蹟以及對他的影響。所謂的咖啡、所謂的風味，不應只著重在舌尖上的品味談論，還必須包括一間店該提供的服務、運作方式，他在六曜社地下店鋪學習到的，可說是受益甚多。

年輕時，我對修先生在店裡的一舉一動留下了深刻的印象。他是一個執己見的人。

比方說，修先生會對來店在店裡的顧客表示：「現在客滿了。」而拒絕對方入店。如果顧客還是不肯罷休，提出疑問：「這裡不是還有空位嗎？」修先生則會說：「這由我來決定。」然而，他並不是存心拒絕，而是從這位顧客身上嗅出端倪，若是讓他久候肯定會不耐煩，就算讓他點餐，也會影響到其他正在等候的顧客，導致出餐的速度變慢。（中略）我聽完這些，心裡才「恍然大悟」。這個人就算面對的是流氓，大概也會說出相同的話吧。」[※18]

店鋪步上軌道

「我希望顧客待在喫茶店裡，可以悠哉地度過咖啡時光。乍看之下，店裡的做法似

122

乎缺乏效率，但以長遠眼光來看，將來勢必漸入佳境。」

六曜社地下店不惜耗費工夫與時間，只為了確保顧客來店舒適，以及品嚐香醇美味的咖啡，夫婦倆持續努力投入工作，以愛好咖啡的年輕族群為目標，逐漸地擄獲了許多忠實顧客。以來客數而言，平日每天約有五十人，週末大約可達到一百人。美穗子親手製作的甜甜圈，躍升為店裡的招牌餐點，平均一天可賣出五十個，週末的數量則供應一百個。儘管如此，有時候不到下午就銷售一空了。

「我對專程來店期待吃到甜甜圈卻撲空的客人，感到非常抱歉。」

美穗子帶著歉意，另外在店裡推出了自家烘烤的磅蛋糕與瑞士卷。

此時，八重子在筆記本中留下了這一段話。

「一九九二年，店裡的女性員工有二十八人。我們

的喫茶事業在不景氣的情況下發展得相當順利。二兒子負責一樓店鋪。三兒子負責烘焙咖啡豆，他的個性像父親，凡事都做得非常徹底。營業時間從上午八點到晚上十一點。修一大早七點三十分就出門，進行清潔打掃與開店的準備工作。如果人手不足，一定親自待在店裡幫忙。」

八重子的字裡行間充滿了喜悅，三個兒子與全家大小、所有員工團結一致，不斷地創造新的風格特色，共同扛起經營六曜社的責任。

「恰到好處」的味道與店鋪

奧野修在三十五歲之後迷上了日本酒。在這之前，他幾乎滴酒不沾，就算會喝，也都是廉價的酒，而且最後一定會喝到吐。

雖然知道自己不適合喝酒，修還是跟著朋友去一間京都大學附近的居酒屋「Mahoroba」（まほろば），接觸了純米酒在溫度嚴格控管之下的香醇美味。這間Mahoroba在一九八七年開幕，由老闆和田康彥與朋友一起經營。他們堅持選用無農

124

藥的蔬菜與天然食材，親自烹調美味可口的料理，而且價格非常便宜。除了酒類以外，和田先生對音樂與藝術的造詣也很高，人品更是沒話說，因此常吸引文化人、音樂人與美食家齊聚一堂，熱鬧非凡。修常在烘焙工作結束後，前往Mahoroba喝到深夜。除了培養敏銳的味覺，修在這間店認識了許多人，更擴大了自己的視野。

「嗯？修先生，今天的咖啡味道好像有點不太一樣？」

宿醉打亂了修的味覺運作，雖然偶爾會影響六曜社的咖啡出現風味不佳的情況，但是接觸了日本酒，讓修更認真地思考「美味到底是什麼」。

六曜社星期三公休日這天，除了喫茶店，修也會去拜訪許多好口碑的餐廳。

「我認為，付出高昂的價格吃一頓美食是理所當然的事。」

修每到一間餐廳都會喝下三杯葡萄酒，而且會盡量選擇葡萄酒種類齊全，或每次去都會進不同葡萄酒的餐廳。不僅如此，他也會去低價位需要站著吃的立食餐廳，只要一千九百日圓，就能享用前菜、義大利麵以及三杯葡萄酒。他甚至還會去街上的個人經營小店，與老闆或顧客聊天。這些體驗對於身為喫茶店老闆的修來說，幫助自己在

125

待人處事上更加圓融。

在自己預算的花費額度以內，修也會去高級餐廳。例如，新屋信幸在大阪日本橋開的一間法國料理店「Cuillère」（キュイエール），他曾經跟隨米其林三星主廚的知名法國料理大師皮耶・加尼葉（Pierre Gagnaire）學習料理，並且待過東京的「AUX BACCHANALES」（オーバカナル）餐廳。此外，修利用去東京錄音或參加演唱會時，也順便去了頗受好評的「COTE D'OR」（コートドール）與「LA BETTOLA」（ラ・ベットラ）等餐廳。當然，他也去了許多蔚為話題的喫茶店與咖啡店。

修逐漸擴大自己的活動範圍，在接觸不同餐廳的過程中，他特別中意一間於昭和五年創業（一九三〇年），位在京都往南的大阪市，偏離鬧區梅田與難波的庶民街道，位在西九條上的居酒屋「白雪溫酒場」。每天的營業時間從下午五點開始，只要在這個時段前往店裡，就會看到許多鐵工廠或港口的勞工相繼到店裡捧場。

「上次，那間醫院的庸醫居然敲我竹槓耶。」

「真的還假的啊！」

126

一群熟客開懷大笑，店家老闆也笑了出來。無論多麼辛酸的事情，在這裡都能一笑置之，化為邁向明日的活力。這間店與顧客保持著恰到好處的距離，這需要何等的智慧啊。修聆聽著顧客的對話，獨自一人隨興地倒酒、自在地飲酒，度過了愉快的時光。雖然這是一間大眾居酒屋，但是廚房提供的生魚片，並不是事前切好從冰箱拿出來的，而是顧客點餐之後，師傅才開始切魚、端上桌。而且，一道菜只要兩百日圓而已。

這間店鼓舞了修，帶給他朝向明日前進的動力。修期許自己的店，一定也要像這間店一樣美好。

奧野修的變化

店裡的生意越忙碌，奧野修越是騰不出練習的時間給樂團。他一直覺得玩音樂的時間不夠。有一天，修在中古樂器行發現一把民謠吉他「馬丁 D-18」（Martin D-18）。馬丁吉他屬於高級品牌，如果是有年分的古董，一把賣到上萬百日圓也不足為奇。因

127

此，修能發現這把吉他，可說是千載難逢的機會。儘管如此，卻也不是隨意就能買下來的價格。修去了這間店好幾次，幾經深思熟慮之後，才決定買下。

這把「寶貝吉他」到手，修每天都帶著興奮不已的心情，只想盡快地前往烘焙小屋。待烘焙作業結束、稍作休息之後，他就會從吉他盒中取出吉他，彈奏自己創作的曲子，反覆地練習唱歌。在持續練唱的過程中，修掌握到了「餘音繞梁」（吉他與歌聲的悅耳共鳴聲）的訣竅。他很想分享這份喜悅，於是以卡匣式錄音機「Densuke」錄下音樂，再把作品分送給親朋好友。

修的作品引起了迴響。一九九四年，他的第一張自彈自唱專輯《你好，馬丁先生》（こんにちわマーチンさん）［※19］發行上市。唱片的內頁文案裡寫了一段內容。

我在中古樂器行發現了這把馬丁 D-18 民謠吉他。它稱不上是老古董，而且側板還有刮傷，要價十四萬八千日圓。但價格正是吸引我的主要原因，一直到購入以前，我不知試彈了幾遍，最後才決定買下。

接著，在我的烘焙小屋裡，開始了馬丁吉他陪伴的日子。起初，雖然彈到手指疼痛而

懊惱不已，但很快就化為喜悅的心情，這種心情像極了什麼似的⋯⋯這並不是一件令人討厭的事，在我每天彈奏的過程中，漸漸能夠一邊彈著吉他，一邊唱著自己的歌曲。因此，我很想把心中的這份喜悅分享給其他人，雖然這些音樂還是有不完美的地方。我想告訴大家，《你好，馬丁先生》的誕生就是來自於我在烘焙小屋，透過卡匣式錄音機錄音，分享給朋友們的錄音帶作品。

順帶一提，專輯中收錄的這首〈Lambell Maille Coffee Shop〉（ランベルマイユ コーヒー店），開頭能聽見烘焙小屋旁的河水聲，我還蠻喜歡這種感覺的。

早稻田大學文學學術院教授、同時也是音樂人身分的細馬宏通，在聽過這張專輯之後，對於修的曲風轉變是這麼說的〔※20〕。

雖然奧野先生在年輕時代的嗓音，比現在更清新透明，但我聽了《你好，馬丁先生》這張專輯卻非常驚訝。他發出的每一個字，都帶著

129

充足飽滿的氣息。

（中略）也就是說，明明不是音量大聲的緣故，但他所唱出的每一個字，卻能清楚傳到聽眾的耳朵裡。

我認為這就是所謂「經過雕琢的聲音」，奧野先生的發聲方式，與他平日在六曜社從挑選、烘焙、沖煮咖啡，直到完成一杯咖啡的過程極為相似。無論是多麼艱苦的時刻，多年來他之所以能堅持不懈，並不是只有做事細心、按照步驟就得到滿足，更重要的是精益求精、保持積極向上的態度，才能克服種種困難。而這種態度同樣充分地展現在他的音樂作品裡。

修的生活以地下店為重心，同時也為他的音樂帶來了全新的境界。

日本泡沫經濟

「你暫時去玩樂放鬆一下也無妨。」

130

有一天，父親突然開口跟奧野修說出這句話。

據說獨棟的六曜社將重建為新大樓，原來，這是一項重建計畫。六曜社所在的房屋是二戰前建造的，必須完全拆除，待新大樓完成後，店鋪再搬遷回來，所需的時間大約一年，這段無法營業的空白期間六曜社可以獲得補償金。

「父親允許我去做自己的事嗎？」

就在半信半疑下，修心想，如果是真的也不錯。「算了，反正父親一定會處理得很好的。」就在一切交給父親的這段期間，日本經濟出現了泡沫化現象，修想做自己的事的這項計畫被迫中斷。這整件事聽起來，的確是日本泡沫經濟時代會發生的事，六曜社所處的河原町一帶，確實產生了巨大的變化。受到地價高漲的影響，許多個人經營的商店紛紛倒閉，街景變得稀稀落落。最後，取而代之的盡是卡拉OK店與藥妝店。而逛街族群的年齡層，也從成熟人士變成「年輕人」。

進入二〇〇〇年之後，六曜社一樓店的營業額逐漸減少。在日本經濟泡沫化之後，咖啡風潮到達了顛峰。一九九六年，來自美國西雅圖的「星巴克咖啡」（Starbucks

Coffee）一號店在東京銀座開幕，並於一九九九年進軍京都。到了二〇〇五年，京都已擴增至十四間店。另外一間同樣來自西雅圖的「塔利咖啡」（Tully's Coffee），京都一號店也於二〇〇二年在四条烏丸開幕。這些外商連鎖店為了搶攻市場，讓消費者輕鬆享受道地的咖啡，推出了一杯只要三百日圓的現煮咖啡。與六曜社一杯要價三百八十日圓的個人經營店鋪比較起來，無疑造成了相當大的威脅。在這陣過熱的風潮之中，連鎖店在當地一間接著一間開，京都成為咖啡店的一級戰區。無論地價或房租都漲得非常兇，因此這個時期，個人店鋪倒閉的狀況，突然遽增加。

然而，修經營的地下店鋪卻搭上了這股潮流的順風車。許多想進行一場「咖啡巡禮」的年輕人，為了追求香醇美味的全新喫茶體驗，紛紛前來六曜社。於是，購買咖啡豆的人數不斷攀升成長。

「你經營的地下店一直有一些盈餘。」

有一次，修受到了父親的稱讚。地下店與一樓店的房租合計六十五萬日圓，光是靠地下店的喫茶營業額，就足以支付一半的房租。

「不曉得我們還能再撐幾年？」

有時候，父親不小心會吐露出沮喪的話。但是一樓店沒有銷售咖啡豆，再加上不想降低服務品質、隨時維持三名店員，導致經營上面臨了嚴峻的挑戰。奧野實從事不動產仲介的副業一直到昭和五十年（一九七五年）為止，所有賺來的積蓄，勉強打平了喫茶店的虧損。

「不打算靠喫茶店來賺錢，這樣沒問題嗎？」

一直以來，經營損益都是交給父親負責處理，所以修對於開口干涉也有所顧忌。他所承擔的工作，就是維持地下店二十年來的穩定營收。為了提升業績，他甚至還開拓了咖啡豆的銷售通路，讓每個月的銷售額平均都能達到十萬日圓。顧客想訂購咖啡豆時，只能透過店裡的市內電話，因此地下店一共有四本筆記本，上面記載了日本全國各地的客戶地址。假如改為網路銷售，業績勢必會大幅地成長。然而，修不考慮網路訂單。他認為提供悠閒的時光，才是經營喫茶店的本分。單憑一個人所完成的烘焙量有限，倘若過於勉強自己，咖啡豆的品質必然會受到影響，甚至波及店裡原本的工作。父親對這一點也抱持著相同看法，所以也不曾對修提出無理的要求。

「經營的工作就交由你們做到最後了。」

133

家人在新年團聚時，做父親的對兒子們說出了這些話，他想讓六曜社在第二代手上結束。不曉得是否為酒醉後的玩笑話？或是內心的真實聲音？一家人難以掌握父親的真正想法。

變與不變

十年過去了。過去，河原町一帶曾經是許多個性商店的競爭之地，如今連鎖店越來越多，變得與日本隨處可見的街道風景沒有兩樣。即使在這樣的情況下，六曜社依然努力不懈，一如往常持續營業著。到了二〇一〇年左右，日本再次掀起了「第三波」咖啡浪潮。從近代到一九六〇年間是「第一波」咖啡浪潮，以大量生產、大量消費而讓咖啡普及化。之後，在美國柏克萊、西雅圖等地，開始推廣使用高品質的深烘焙咖啡豆，沖煮咖啡歐蕾或花式咖啡，此為「第二波」咖啡浪潮。接續而來的「第三波」咖啡浪潮，則是指重視咖啡豆產地、原料以及沖煮方式，堅持每道程序都是重要環節，並以手沖方式沖煮出每一杯精品咖啡（Specialty coffee）。這與修一直以來在地

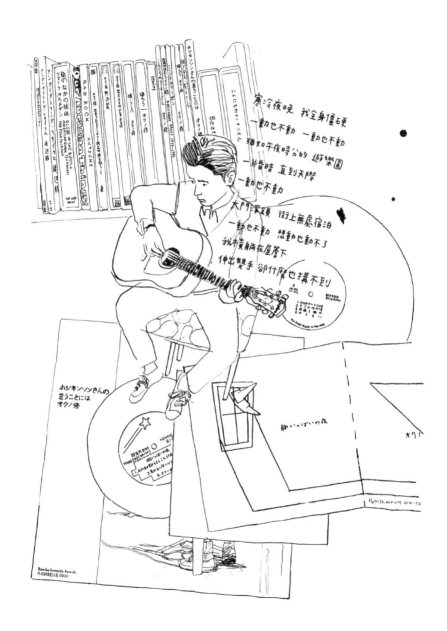

寒冷夜晚 我全身僵硬
一動也不動 一動也不動
猶如午夜時分的 遊樂園
一片昏暗 直到天際
一動也不動

大門深鎖 街上無處宿泊
一動也不動 想動也動不了
我躺躺在屋簷下
伸出雙手 卻什麼也摸不到

下店鋪實踐的理念不謀而合，因此沒有對地下店造成太大的衝擊。在地下店步上軌道之後，無論客層或到店人數都沒有變動，一路上經營得相當順遂。在咖啡浪潮的變動過程中，令人感到新奇有趣的是，淺烘焙咖啡受到越來越多人的歡迎。

「我不覺得那麼好喝就是了。」

到目前為止，地下店並沒有提供淺烘焙咖啡。修對缺少苦味、較清爽的淺烘焙風味沒有太大興趣。不過，當他留意到第三波咖啡浪潮後，就以姑且一試的心態，在菜單上增加了坦尚尼亞淺烘焙咖啡，結果意外獲得不少人的青睞。朋友開的喫茶店，也向修訂購了混合淺烘焙的特調配方咖啡豆。總而言之，修對咖啡的核心理念並沒有變，但這不代表他害怕改變。

修對烘焙與音樂活動的態度都是一致的。二〇〇〇年四月，修的首張個人同名專輯《奧野修》，在睽違二十八年之後，由獨立音樂品牌公司「VIVID SOUND」重新製成CD，發行上市。許多年輕人聽了修過去創作的這些歌曲，感到既新鮮又驚奇，非常能接受他的音樂。當時，在河原町的唱片行「Virgin Megastores 京都店」，甚至還衝上了日本國內音樂銷售排行榜第二名。

這些歌曲都是在京都完成的，原本就是我和朋友在悠閒中製作的專輯，因此與我在東京時期的音樂，有著截然不同的獨特氛圍。或許因為旋律簡單，所以即使過了這麼久，聽起來也不像老歌。〔※21〕

就在隔年，《百感交集的夜晚》（胸いっぱいの夜）、《BEAT MINTS SLOW MINTS》、《Mint Sleepin'》（ミントスリーピン）、《12 Songs》（12 ソングス）、《你好，馬丁先生》（こんにちはマーチンさん），這些過去在一九七〇到一九九〇年之間發行的作品，每一張專輯都重製成CD。其他作品，還包括：二〇〇一年的全新個人專輯《歸去吧》（帰ろう）、二〇〇三年《唱歌的人》（唄う人）、二〇〇六年《手掌之中的歌 COFFEE SONGS》（てのひらのなかのうた COFFEE SONGS）、二〇一六年的《霍金森先生說的話》（ホジキンソンさんの言うことには）。修以「在日常生活中醞釀的情感」為原點，利用星期三公休日參加現場音樂活動以外，也參與製作合輯作品，到現在仍然以自己的步調從事音樂活動。

137

有一位身為出版編輯、同時經營音樂品牌「compare notes」與孔版印刷工作室「hand saw press」，名字叫做小田晶房，將音樂人奧野修的音樂推廣到日本社會大眾，他可說是一大功臣。小田先生出生於一九六七年，他之所以認識修，契機並非來自咖啡而是音樂。

「我還是國中生時，去了『民謠喫茶 MUJI』，在那裡看到許多音樂人，因此知道修先生這個人。在一次幸運機會下，我觀賞了 Beat Mints 的演唱會，當時非常興奮。修先生實在太帥了，不管當時或現在，我一直都很仰慕他，修就像大哥一樣的存在。我覺得不只我，在京都玩音樂或經營店鋪的人，一定都有相同的感覺吧。即使現在和他交談，我還是有一點緊張（笑）。事實上，我的父母也常去六曜社一樓店，而我國中的時候，為了耍帥也偷跑進去過，但是沒有遇到修先生。『民謠喫茶 MUJI』快結束營業時，我聽說修先生是六曜社的人，還特地跑去地下店呢。後來，第一次正式與修先生開口交談是在大學時期，我邀請他來參加演唱會。當時修先生減少了許多音樂活動的演出，所以我的願望沒有實現，不過在那之後，我卻常接觸到這位『厲害的京都人』。在大學畢業後，雖然我從事了音樂與編輯的工作，卻再也沒有機會遇到像修先

138

生這樣的音樂人。」

小田先生為採訪而前往音樂人久保田麻琴的家裡，意外發現他收藏了修的第一張夢幻專輯，忍不住與他聊起了修的音樂。久保田先生知道修仍有從事音樂活動，幾年過後，在久保田先生的努力下，修的專輯得以重製發行。藉由這次機會，讓更多人認識修過去的音樂軌跡。此外，「OZ Disc」音樂的負責人田口史人，與大家一起製作音樂合輯時，很自然地提到了修的名字。田口先生也是在一次偶然的機會下，透過「Suki Suki Switch 樂團」成員佐藤幸雄的介紹，去聽了修的演唱會，因此非常支持重新評價修身為音樂人的成就。另外，小田先生發現，一九八〇年代後半期，有一位常去六曜社的「漫畫家」安田謙一，也在《緞帶》雜誌附贈的黑膠唱片中，收錄了修所屬的「下次再會時」樂團的歌曲。而〈OZ Disc〉也以神祕曲目的方式，收錄了《百感交集的夜晚》專輯中的歌曲。就像這樣，這群瞭解修的人陸續攜手合作，讓這些經典之作再次問世。

「畢竟修先生自己什麼話都不說啊。而且他也不是一個有特殊欲望的人。例如，鎌倉『café vivement dimanche』的老闆堀內隆志先生，極為讚賞修先生的店與音樂，

139

因此聯合眾人掀起一陣咖啡風潮，讓修先生在日本全國受到矚目。然而，周遭的人擅自拚命替他助長聲勢，修先生本人卻不為所動，不過就結果而言，還是有許多人相當支持他的音樂。」

二○○二年過後，修大多數的音樂作品都由「OFF NOTE」唱片公司製作發行。這間公司的老闆神谷一義，當初也是透過小田先生才接觸到修的音樂。

「二○○一年的某一天，我的老朋友小田送給我三張CD。當時，OFF NOTE以純音樂為重心，正處於探索新方向的發展階段。就在當時，我聽了奧野先生的作品，立刻有一種『就是它了』的感覺。後來整整一個禮拜，我每天反覆聽著這些音樂，讓音符一點一滴地滲進我的心裡。當然，這些歌曲好得無從挑剔，但是我非常好奇，這個人一路以來的生存之道為何？想了許久，我打了一通電話到地下店。首先，我邀請奧野先生參加現場音樂演出。但因為演唱會訂在星期天，結果得到的回覆是『當天要在店裡工作』而遭到婉拒，不過在這之後，我偶爾會打電話連絡。由於我主要的工作是製作唱片，在詢問奧野先生是否保留過去的錄音作品之後，他就寄來了許多尚未發

140

表的錄音帶。我個人也表達了『想發行以歌曲為主的CD』的意願，而這項決定，就成為 OFF NOTE 推出純音樂以外作品的一大契機。」

神谷先生接著表示，他與修在音樂之外，也有一些共通的地方。

「我二十多歲時，竹中勞先生非常照顧我，在竹中先生的介紹下，我才開始與黑川修司先生交流。過去，我也和很常與奧野先生合作的貝斯手船戶博史先生一起工作。不過，黑川先生與船戶先生都不曾跟我提過奧野先生的事情。所以，只有我和奧野先生互不認識，我覺得相當不可思議。而且，我在十幾歲時就知道六曜社這間店了。高田渡也在散文中提過，六曜社是京都的一間名店。後來，我得知奧野先生是這間店的老闆時，嚇了一大跳。奧野先生的舊作重製成三張CD上市之後，我才第一次造訪六曜社。後來，我與奧野先生會在演出活動之餘，一起喝酒到天亮。就這樣，我們的交流越來越深厚。包括，奧野先生的個人專輯與其他合輯，到目前為止已經發行了十張作品。

奧野先生表示自己的進度緩慢：『好幾年才能寫出一首曲子，我甚至不曉得十年是否能製作出一張專輯。』如果寫完一首歌，他就會聯絡我，接著進入製作階段。雖說他不是

141

靠音樂謀生，但這些歌曲絕非一般業餘作品。因為用心生活才有歌曲，這正是奧野先生的魅力，也因為他的多重身分，才能持續創作出令人耳目一新的音樂。」

二〇〇七年，小田先生在澀谷開了一間《NAGI食堂》[※22]，修身為餐飲業的前輩，曾經與小田先生分享經驗。

「修先生會叮嚀我：『一間店啊，經營者如果沒有一直待在店裡是不行的，這可是很辛苦的工作呢。』因此，我接受了他的建議，決定開始經營的前三年都要待在店裡。舉個例子來說，我趁音樂活動回京都時，檢查音響到正式演出，即使只剩一點時間，我還是會一個人去六曜社一趟。就算只是和修先生聊個一、兩句話，都會讓我有安心的感覺。所謂的喫茶店，並不是一定要有極致的美味，只需要恰到好處即可——不過六曜社的咖啡真的很好喝就是了——更重要的是修先生會一直待在店裡，這才是主要的因素。修先生是我從國中開始認識將近四十年的重要老師，然而他完全沒有任何架子，總是一如往常地待在店裡，這實在是難能可貴的事。現在，要找到像六曜社這種二、三十年都不會改變的場所，實際上已寥寥無幾了啊。」

對修來說，他的本業就是一位喫茶店老闆，每天從早到晚都待在店裡，他認為這只不過是最基本的工作。

「每一天在生活中揮著汗水，產生了踏實感，因此才能誕生好歌。」

如此從日常生活中孕育的歌曲，在二〇一九年變成了繪本〔※23〕。內容出自《歸去吧》專輯中收錄的一首小品，修也常在現場音樂活動中演唱這首歌曲。

這首以吉他自彈自唱的輕鬆曲調，淡淡地唱出了平凡的晨間風景。

Lambell Maille 的咖啡店

瀰漫著晨間的香氣

乘著夢想的人們

開始一日的工作

日復一日　再度迎接明日

同樣香味的咖啡　滿滿一杯

獻給乘著夢想的人們

濃郁的咖啡香氣　滿滿一杯

定居廣島的畫家nakaban，在這首歌問世十五年之後，對這首歌曲的魅力如此表示。

其實，以咖啡為主題的歌曲出乎意料地少。我覺得奧野先生是不隨意唱這些歌的，就像是在某個地方守著咖啡的祕密一樣。而〈Lambell Maile Coffee Shop〉是奧野先生少數的咖啡之歌。「Lambell Maile」是奧野先生唱出內心某個都市街道的情景——一個充滿咖啡香氣的晨間風景。雖然是短短的一首歌，卻令人印象深刻，以為某個地方確實存在這條街道與咖啡店。不僅只有我這麼認為，認識奧野先生的人提及這首歌曲時，都有一種彷彿眺望著夢境的感受。或許是我拙於表達，但「這種情景」實在太棒了。在我們的世界裡，總是缺少了一些「這種情景」啊。（中略）在漫長的人生裡，一天的開始，有太多時刻是辛苦的。倘若能沉浸在一杯咖啡香氣之中，或許在不知不覺中，苦悶的心靈就能得到慰藉。對我而言確實如此。想像著在某個地方，有著與自己同樣正在啜飲咖啡的人，

我們的呼吸就會不可思議地變得舒緩而深沉。我想，這首歌正是唱著這樣的情景吧。[※

24〕

修的工作，就是在人們每天喘一口氣的時間裡，提供所謂「在生活中暫時畫上句點的場域」，慢慢地在這過程中找到自己的喜悅。

「地下店開店以後，從年輕人到爺爺奶奶，顧客的年齡層都沒有改變。在現今的世代，這樣的場所可以一直永遠存在著，就是我最開心的一件事了。」

從高中時代就一直與修保持交流的高田渡，二〇〇五年去世之前接受雜誌採訪[※25〕，提到了六曜社的事情。

三十五年以來，我一直很喜歡去京都的「六曜社」。一樓與地下店的氣氛完全不同，我非常喜愛地下店。過去，在東京也有幾間店，只要進去就一定能遇到同好，所以我常在這些店之間穿梭流連，喝一杯咖啡與朋友聊上好幾個小時。對我來說，喫茶店重要的不在於咖啡的好或壞；我喜歡的是那股獨特的空間氛圍與時間凝結的感覺。在我的回憶裡，

145

六曜社是一間無法被取代的喫茶店啊。

修花了漫長的時光，在喫茶店與音樂上的用心付出，獲得了高田先生的肯定與讚賞。

本酒。聊天中途，他突然低聲自言自語。

據聞，高田先生去世的幾個月前，突然現身店裡。這位醉漢詩人歌手坐在吧檯前，喝的不是咖啡而是威士忌加冰塊，而且一喝就是好幾杯。最後，他改喝自己帶來的日

「啊，能夠唱歌真的是太幸福了。」

高田渡一直吟唱著〈生活〉這首歌。身為前輩，他與音樂界的商業主義大不相同，不為潮流所惑，不逞強稱能。他生前最後的一席話，至今依然鼓舞並溫暖著修。今天，從早晨到夜晚，修還是一如往常地認真面對喜愛的音樂與咖啡吧。

146

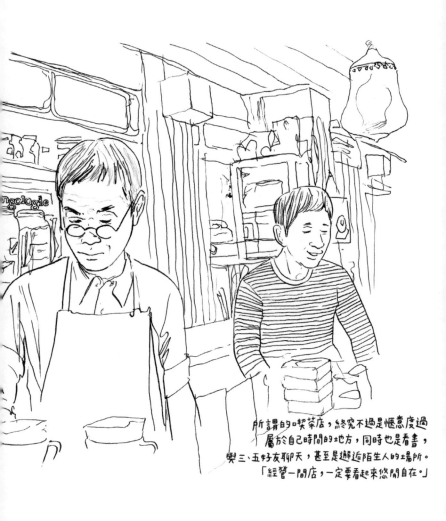

所謂的喫茶店，終究不過是愜意度過
屬於自己時間的地方，同時也是看書，
與三、五好友聊天，甚至是邂逅陌生人的場所。
「經營一間店，一定要看起來悠閒自在。」

※10 永島慎二《青春殘酷物語──瘋癲》「黃色眼淚系列」（青春残酷物語フーテン「シーリズ黄色い涙」）（青春残酷物語フーテン「シーリズ黄色い涙」），初版，一九六七～一九六八年《COM》。

※11 一九六七～一九六九年，以日本關西為中心經常舉辦的民謠歌曲集會。日本戶外音樂活動的先驅之一。

※12 竹中勞《先從隗始》（週刊讀賣》（まず隗より始めよ，週刊読売），一九七〇年七月十日號。

※13 《受歡迎的漫畫家 DJ Record》（人気まんが家皆い NAGI 食堂為主角。

※14／16 《搖滾畫報九》（ロック画報9）受訪人，奥野修，訪談・採訪／撰文，野田茂則。二〇一二年。

※15 黑川修司《沖繩 My Love》（オキナワ マイラブ），Hirugi 社，一九九四年。

※17 《繼承遺產》（遺産相続）（東映）導演／降旗康男，一九九〇年。

※18 大谷稔《咖啡的建設》（珈琲の建設），誠光社，二〇一七年。

※19 《你好，馬丁先生》（こんにちわマーチンさん），卡匣式錄音帶，一九九四年。CD 版於二〇〇一年由「OFF NOTE」重新發行。

※20 《京都新聞》報導，二〇一六年六月三日。

※21 《京都新聞》報導，二〇〇〇年九月四日。

※22 二〇〇七年開幕的蔬食食堂。《NAGI 食堂的蔬食食譜》（なぎ食堂的ベジタブル・レシピ）《下酒蔬菜：NAGI 食堂的蔬食小菜》（野菜角打ちなぎ食堂のベジおつまみ），以上兩本皆為 PIA 出版社出版《在澀谷一隅的蔬食食堂》（渋谷のすみっこでベジ食堂），駒草出版，上述書籍皆以 NAGI 食堂為主角。

※23 奥野修／詞，nakaban／繪，《Lambell Maille 咖啡店》，玄光社，二〇一九年。

※24 《大家的三島雜誌》（みんなのミシママガジン），二〇一九年六月，nakaban、奥野修先生奥「Lambell Maille 咖啡店」的故事，網址：http://www.mishimaga.com/books/tokushu/001262.html。

※25 《BRUTUS》「COFFEE AND GIGARETTES 特輯」，二〇〇五年三月十五日號，MAGAZINE HOUSE（マガジンハウス）。

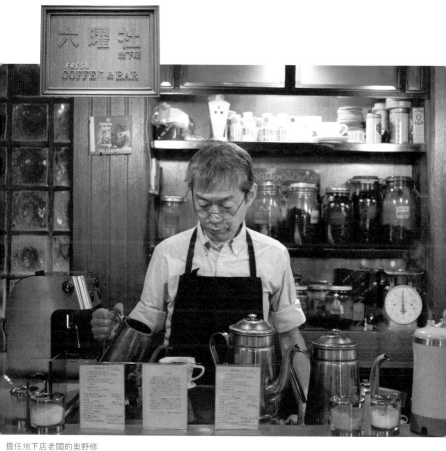

擔任地下店老闆的奧野修

「地下店」招牌名物甜甜圈與自家烘焙咖啡

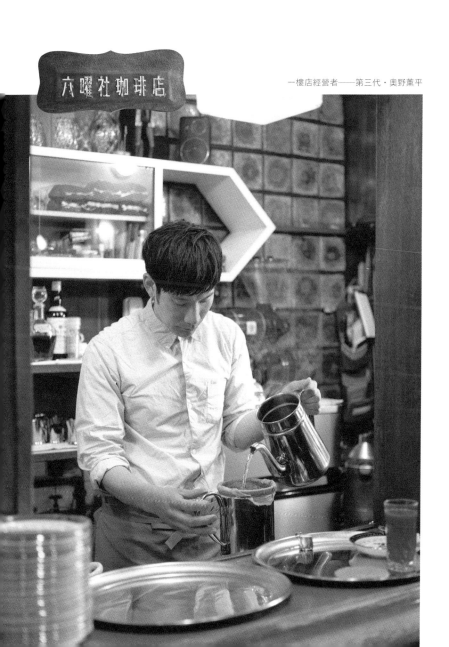

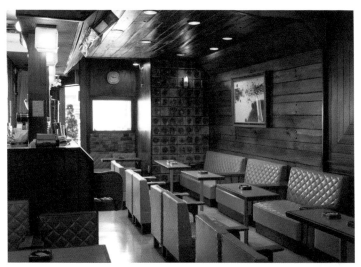

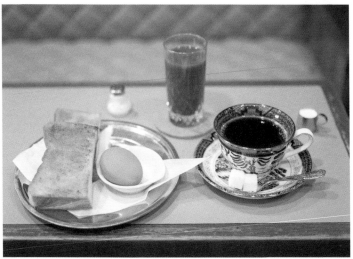

「一樓店」上午八點半開始供應廣受大眾歡迎的早晨套餐

邁向百年／奧野薰平

奧野薰平

走進地下店，就能看見吧檯區最裡面的座位，這個位子是奧野薰平小時候的專屬座位。薰平是創業者的三兒子奧野修與夫人美穗子的獨生子，夫妻倆把地下店經營得有聲有色。由於店內空間狹長，座椅到牆壁之間的距離，僅能容納一個人勉強通過，即便一直坐在座位上，也不會打擾到其他顧客。

「要不要喝點什麼？」

薰平在托兒所下課之後，就會直接來到父母工作的店，每次都會喝一杯「特製」牛奶咖啡。薰平在這裡會畫著自己喜歡的繪畫，如果太無聊的話，就會拿著父母給的一枚百圓硬幣，到附近保齡球場「京劇 Dream Bowl」（京劇ドリームボウル）遊樂區玩耍。有時候他也會去祖父母經營的六曜社一樓店，因為可以喝到檸檬汽水。喫茶店是薰平生活的一部分，而熱鬧的河原町就是他成長的地方。

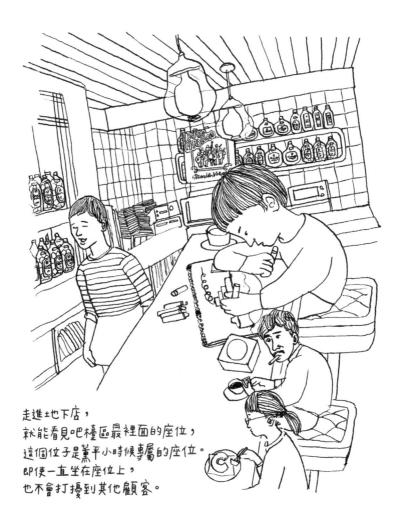

走進地下店，
就能看見吧檯區最裡面的座位，
這個位子是薰平小時候專屬的座位。
即使一直坐在座位上，
也不會打擾到其他顧客。

薰平在小學三年級時參加了少年棒球團，從此迷上打棒球。同學的父母都很積極地趕來為孩子加油，但是薰平的父母忙著家中事業，幾乎很少來看球賽。只有薰平的母親，偶爾會抽空在他練習或比賽時提著水壺來打氣，可是她對棒球一無所知，因此水壺裡總是裝著甜甜的牛奶咖啡或紅茶。而其他小朋友喝的都是運動飲料或茶飲，薰平覺得很難為情，所以不讓別人知道自己在喝什麼。

「我想打進甲子園，將來想成為一位職業棒球選手。」

薰平心中一直懷抱著這份夢想，不料在五年級暑假發生了意外。當時，學校開放游泳池提供學生使用。薰平游泳結束後，發現海灘褲的繫繩無法解開，只好先套上一件上衣直接回家。到家後，他一個人試圖用剪刀把褲頭打結的繩子剪開，結果使勁過猛，剪刀不小心戳中左眼。當時，美穗子正準備把甜甜圈送往店裡，見狀後急忙叫了計程車，趕緊送往京都大學醫院。儘管緊急手術成功了，卻因為視網膜剝離反覆住院，導致薰平一整年無法上學。在這段期間，即使夫妻兩人每天工作忙碌，仍會抽空去醫院探視薰平。修大多帶著漫畫過來，陪伴薰平吃完晚餐後才回去，而美穗子對待薰平則變得比以前還要溫柔。漫長的住院生活裡，薰平住在六人的病房，經常與其他

病患下將棋，也會交換彼此的漫畫。病房的和諧氣氛撫慰了薰平的心靈。雖然薰平小小年紀就與父母暫時分開，但與一群成年人相處，薰平很快地就變得和大人一樣成熟。更重要的是，他懷著一顆對人感恩的心。

夢想與挫折

雖然空白了一年沒去學校，再加上意外造成左眼視覺障礙，薰平仍然不放棄夢想，持續參與棒球活動。他就讀住家附近的公立國中，每天沉浸在棒球的世界裡。薰平加入棒球社團後，更以王牌投手之姿大顯身手。畢業後，他選擇就讀經常赴甲子園比賽的名校——平安高中（現為龍谷大學附屬平安高中）。入學後，雖然薰平很快就加入了硬式棒球社團，卻體認到自己與其他人的實力差距。大家幾乎都是棒球健將，靠著優異的體育成績取得入學資格。薰平在國中時期的棒球社團，參加比賽最多也不過贏個一、兩場而已。從過去到現在，薰平在跑步等基本訓練的練習量根本就比不上別人。所以入社還不到一週，薰平就退出了棒球社團。

161

「假如不能打棒球，我去學校也就沒有意義了。」

鑽牛角尖的薰平只想著退學的事，但出乎意料地，看似對自己漠不關心的父親竟然開口勸阻。

「你好歹也把高中念完吧。在接下來的日子，再去尋找其他熱衷的事物就好。」

你自己還不是高中沒念完就退學了！薰平心裡忍不住想反駁，但顧及父親讓自己念私立高中的情分上，不敢說出任性的話。

第一次面臨挫折，讓薰平每天都過得悶悶不樂。就在此時，過去念同一所國中的學長建議薰平加入軟式棒球社團。據說，平安高中同樣也是軟式棒球全國大賽的常勝軍，而且軟式棒球的訓練並不像硬式棒球那樣嚴苛。

更換社團的決定果然是正確的選擇。薰平每天都積極地投入練習，在秋季的正式比賽中，他投出了無安打、無失分的好成績。在二年級晉級的春季京都大賽中，薰平穿著「背號十號」的球衣，以王牌投手的身分出場，一路打到了最終決賽。但可惜的是，由於戰況激烈進入了延長賽，最後在滿壘的情況下，薰平投出了四壞球，讓對手保送回本壘，因此嘗到了敗仗的滋味。儘管如此，大家對薰平的信賴仍舊不變，在高

162

二暑假的京都大賽中，還是由薰平擔任投手。雖然最後進入了決賽，卻又出現了惡夢般的情況。在第九局中，只要薰平再拿下一分就能超越對手，沒想到卻在兩好球、零壞球的局面中，對手陸續擊出安打。在二、三壘有人的情況下，對方教練指示打者故意擊出壞球，導致薰平在滿壘的局面中被換下場。最後，平安高中雖然獲勝奪下冠軍，薰平卻無法在這兩次重要的比賽中發揮表現，因此變得意志消沉。在接下來的近幾大賽中，他們錯失了勝利的機會。

「我無法帶領大家參加全國大賽。」

在這之後，只要比賽的場面越大，薰平的控球表現就越不穩定，甚至連一場比賽都無法投完。升上三年級，薰平雖然穿著背號「一號」的王牌投手球衣，卻在最後的夏季大賽中，降回原本的「背號十號」。在畢業之前，薰平仍然無法實現參加全國大賽的心願。

「我已經用盡所有的力量了。」

薰平越是這樣想就越失落，因為棒球是他的一切。同學們幾乎都選擇參加大學入學考試，但是薰平對念書絲毫不感興趣。自己到底想要做什麼呢？薰平完全迷失了方向。

163

畢業後的出路

因為家中堆滿了父親收集的唱片，也讓薰平得以經常接觸音樂。國中時期，薰平在好玩的心態下，與朋友組了樂團。由於左撇子的關係，薰平改造了父親送的民謠吉他，把琴弦拆掉反裝方便左手彈奏，同時也用這把吉他來作曲。此外，他還嘗試寫詩。薰平在熱衷棒球以前，也曾經嚮往漫畫家的職業。總之，舉凡與創作相關的領域，他都充滿了興趣。

於是，薰平在家寫曲，持續過著摸索的日子。

「不如當個創作型的歌手如何？」

即使畢業日期逼近，薰平依然遲遲未能決定未來的去向。在這樣的情況下，父母也沒有特別開導或提出建議。最後，薰平只好暫時先尋找打工。

「如果再這樣下去，我就會變成遊手好閒的啃老族，豈不是丟臉丟到家了。」

164

薰平前往北山通附近一間高雅的咖啡店接受面試，然而馬上被刷了下來。他再接再厲，翻閱免費求職雜誌時，目光被「前田咖啡」店名吸引，於是抱著姑且一試的心態，前往這間位在京都鬧區的明倫店。薰平非常喜歡這間利用明倫國小舊校舍改造而成的店面，它散發著一股懷舊的風情。雖然薰平沒有多想就前來應徵，卻意外得到了面試的機會。

面試官由創業者的長子前田剛先生負責。薰平在履歷表的「親屬」欄填上了父親的名字，前田先生聽過這號人號，所以詢問薰平是否為六曜社老闆的兒子。如果可以隱瞞自家的背景的話，薰平盡量不想讓別人知道這件事，然而對京都喫茶同業說謊，也無濟於事。

「是的，我是六曜社老闆的兒子。」

不久後，薰平就接到了前田咖啡的打工錄取通知。應徵時，薰平表明希望可以到時髦的明倫店上班，但實際分配的工作地點，卻是位在商業區的室町總店。店內大約有一百個座位，保留了創業當時的裝潢設計，看起來相當具有年代感。與其說是一間喫茶店，更給人一種接近食堂的印象，與流行時尚相距甚遠。創業者前田隆弘夫婦至今

165

仍在店裡工作，與員工四人一起負責打理店裡的一切。剛先生考量薰平「早晚有一天會接手家業」，因此特別安排他在創業者身旁學習經營哲學。

老闆的背影

「我根本沒有繼承六曜社的打算。」

儘管事與願違，薰平仍接受前田夫婦的安排，跟著他們一起在總店工作。薰平負責接待客人、點餐服務，以及將老闆沖煮的咖啡與料理端上客桌。由於顧客幾乎都是熟客，薰平首先得從記住客人的長相開始做起。

「坐在那桌的客人不要奶精。」

「那位大叔總是為了休息而來。」

長久以來，老闆與這群熟客培養了一定的默契，甚至有客人專程為了和老闆聊天而來。隨著經驗的累積，薰平逐漸體會了在喫茶店接待顧客，不只是單純點餐、送餐的工作而已。

166

平日的午餐時段總是門庭若市，有時來不及倒水或送咖啡，老闆就會從旁傳來一陣低吼。

「你現在就端過去！」

「我現在在忙沒辦法啦。」

薰平忍不住回嘴，但卻立刻換來一頓臭罵。

「不准講沒辦法這三個字，你必須找出解決的方法！」

薰平甚至被老闆出腳端過。這間店有著嚴格的從屬關係，過去薰平在棒球社團也體驗過這種滋味，但簡直無法相提並論。

離峰時段顧客變少時，老闆常會提起過往以及自己的工作之道。包括，他在「世界咖啡」（ワールドコーヒー）與「INODA COFFEE」修業時期的事蹟：如何開始經營一間十坪大小、設有十五個座位的小店；自一九七一年創業到現在，他不曾休過一天假，為了經營下去，有時候還會睡在店裡。即使年過六旬，老闆依然辛勤地投入工作。

167

「工作時千萬別想反抗。不要太天真。凡事多思考。讓自己成為大家信賴的人。得到信賴之後，才能實現自己的理想。待在企業裡，首要之務就是獲得主管的青睞。率先去做別人討厭的工作，把這些做好的傢伙就能出人頭地。」

薰平從老闆的話裡感受到溫暖，這些諄諄教誨帶著「成長吧」的殷切期盼。原先薰平只打算賺一點零用錢，卻不知不覺地跟隨著老闆的腳步。

「工作時，至少要先拿出基本的認真態度才行。」

突然間，薰平想起了在六曜社一樓店鋪工作的祖父。每次去六曜社，薰平總是待在父母工作的地下店，並沒有太多機會仔細觀察祖父工作的樣子。由於彼此是一家人，若跟在祖父身旁認真學習，或許會覺得彆扭不自在，但肯定可以吸收更多寶貴的經驗。在不知不覺中，老闆的身影竟然與祖父重疊在一起了。

繼承家業

此時，前田咖啡恰巧處於世代交替的階段，父親正準備把經營權交給兒子。第二代

168

的剛先生打算拓展事業，包括：改裝室町總店、增加分店。除了當地居民平常去的商業區分店外，剛先生也想開拓吸引光觀客的店鋪。而明倫店正是開路的先鋒。

「你要不要成為正職員工？」

薰平以打工身分工作了一年半，在準備迎接二十歲之際，剛先生徵詢了他的意願。

「我想要努力推廣自家品牌，讓日本全國都認識前田咖啡。如果薰平願意幫忙，我相信一定能成為店裡的一大助力，而且會很有趣。」

剛先生相當器重薰平做事的「毅力」。

「薰平非常堅韌，不但不畏懼老闆嚴厲的指導，再加上認真、誠實不虛偽的個性，一定能成為我們的一大戰力。」

薰平毫不猶豫地接受了剛先生的提議。他決定盡己所能為前田咖啡效力，當作回報老闆從頭開始教導他喫茶業經營之道的恩情。二○○三年，薰平成為正職員工，接著便從家裡搬到京都市區，展開一個人的生活。

薰平迎接二十歲成年的那一天，特地前往地下店鋪酒吧向祖父打聲招呼。每天晚上

169

一樓店的工作結束後，奧野實都會去地下店鋪的酒吧喝酒。當天，薰平帶著愉快的心情，與祖父並肩坐在吧檯前一起喝酒。

此時，薰平第一次對祖父表明心意。這是薰平在前田咖啡望著老闆背影而逐漸成形的想法。備感欣慰的奧野實小聲地說：「薰平喜歡就好。」

「總有一天，我會繼承六曜社的。我希望這間店能永遠存在。」

薰平成為了前田咖啡的正職員工，擔任室町總店的外場主任，同時協助就任社長的剛先生，一起前往日本全國各地舉辦活動。他們主要以東京為中心，或在全國各大百貨公司的京都物產展上設置攤位。一直以來，京都物產展的主角都是 INODA COFFEE 老店。在前田咖啡加入後，增設了用餐區，推出明倫店備受好評的卡布奇諾百匯作為主打商品，同樣相當受到歡迎。社長負責飲料商品，薰平則負責接待顧客。原本半年一次的活動，後來逐漸增加為每個月配合活動出差。而前田咖啡的知名度也迅速打開，為店裡帶來了大量的觀光客。

「你這個做法會讓我們失去熟客。」

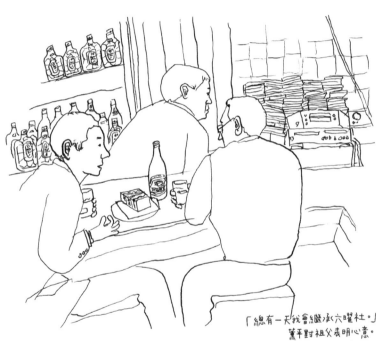

「總有一天我會繼承六曜社。」
蕭平對祖父表明心意。
這是他在前田咖啡望著老闆的背影而逐漸成形的想法。
「蕭平喜歡就好。」

雖然老闆嘴上這麼說，臉上卻藏不住兒子拓展事業的喜悅。他把家業交給兒子繼承，自己從社長轉任會長一職，仍舊堅持待在店裡工作。

「看著店鋪逐漸壯大，真是開心。」

老闆偶爾會向薰平透露這些想法。薰平也漸漸對喫茶的工作產生了驕傲與自信。他親眼見證了世代傳承的過程、保留以及延續店鋪的實際情形與意義，「希望有一天，這些事也能在六曜社實現」的念頭，更是與日俱增。

後來，薰平獲得拔擢，身兼兩間店鋪的店長，一間是自己嚮往已久的明倫店，另一間是觀光客居多的錦店。薰平以店鋪負責人的身分訓練兼職員工，同時需要用心營造店內的氣氛。此外，他還必須向公司報告每個月的營收數字。他過著忙碌、充實的日子，時間過得飛快無比。有時，薰平不禁懷念起打工時期與客人之間的密切互動。

「或許，管理一間店長視線範圍可以顧及的小喫茶店比較適合自己吧。」

二十出頭的薰平與像老闆與祖父這些上年紀的熟客交流時，一點也不吃力，反而覺

172

得是溫馨交流的時光。他忽然察覺，這種與男女老少各年齡層交流的親切感與對話方式，原來是小時候住院時期養成的習慣。

「可見人生的經驗一點都不會白費。」

家人的變化

二〇〇六年，薰平在六曜社的地下店鋪酒吧向祖父表明想接手家業的心意，已過了三年。一直以來奧野實的心臟就不太好，七十歲時動過一次心臟瓣膜置換手術，這一年準備更換新的生物性心臟瓣膜，卻不幸在手術隔日成了不歸人。據說，術後引起的腦梗塞是主因。奧野實享年八十三歲，這一切發生得太突然，讓所有人措手不及。

過去，奧野實總是沉默寡言且面無表情，最後活著的幾年他彷彿變了個人似地，不但話變多了，待人也越來越和善。

「和過去比較起來，他簡直像佛祖一樣，這種待人處事的方式比較合情合理吧。」

八重子笑著對著工作人員說這些話，然而這樣的日子並沒有一直持續下去。看著奧

173

野實安穩沉睡般的臉，八重子沒有掉下任何一滴眼淚，她開口說出了心裡的感覺。

「我忍耐很久了，一直以來，雖然有很多事情累積在心裡，可是他最後對我變得好溫柔。這樣一來，我們就互不虧欠了吧。」

薰平想跟在祖父身旁學習喫茶店的經營之道，他心中懷抱的小小夢想，就這樣悄悄地化為幻影。

奧野實過世後不久，六曜社的歷代員工與一群熟客，在平安神宮附近的一間壽司店為他舉行告別會。繼承家業就任社長的長子奧野隆，以喪主的身分致辭。

「不知道伯父能順利完成致辭嗎？」

薰平對平時沉默寡言的隆有一點擔心。

「……大家好，今後也請各位多多關照六曜社。」

看著不卑不亢、充滿情感向大家致意的隆，薰平除了驚訝，同時也對伯父的存在感到可靠。

「要不要聊一下？」

174

散會後，父親約了薰平，前往附近的一間酒吧「Bar K6」。這是父子倆第一次一起到這種場所。薰平心想，要說只能趁現在。於是，兩人在吧檯前一坐下來，薰平立刻開口說出心中的決定。

「我想守護六曜社。我想要繼承店鋪。」

「……不需要。」

修不假思索地直接回絕，薰平一時不知該如何回應。不久後，修打破了沉默。修之所以約薰平談話，是想告訴他六曜社當前嚴峻的經營現況。

「雖然還不到最糟糕的情況，但很難說六曜社目前是賺錢獲利的。特別是一樓店的營收下滑得非常嚴重，未來的前景並不明朗。在這樣的狀況下，實在很難讓有正職工作的你來店裡工作。」

這下子，薰平才知道六曜社的困境。

在祖父奧野實過世之後，六曜社一樓店主要由祖母八重子與 Hajime（ハジメ）夫婦負責，而地下店白天交由奧野修夫婦、晚上則是長子奧野隆負責經營。三兄弟的年齡都接近了花甲之年。不過，就算此時薰平無法加入家族企業，也不會選擇繼續留在

前田咖啡工作。

「這樣的話，我想善用過去累積的經驗，打造一間心中理想的喫茶店。」

「既然如此，你就去做吧。」

雖說是自己的兒子，奧野修似乎不想過度干涉，所以沒想太多就脫口而出了。

在奧野實告別人世一個月後，發生了另一件事。與八重子共同經營一樓店的二兒子Hajime（ハジメ）夫婦，突然宣布要離開店鋪。起因是來自於兄弟之間的小紛爭。

「六曜社畢竟是老爸的店，又不是我親手打造的，我根本無法超越他一手建立的招牌。所以，我想趁現在完成三十歲時一直想嘗試的事情。」

儘管八重子表達了挽留之意，但 Hajime（ハジメ）仍執意離去。對一家人守護至今的六曜社來說，在一家之主奧野實過世後，緊接著又失去了一名大將，這實在是相當沉重的打擊。然而，大家只能無奈地接受這樣的決定。

失去了創業者奧野實這號個性鮮明的重量級人物，六曜社的經營開始出現了重大的轉變。

打造心中理想的店

服喪期間過後，薰平隨即向前田咖啡老闆表達了獨立創業的念頭。

「你在這裡能學多少就學多少，好好地利用我們吧。」

一直以來老闆總愛這麼說，所以聽到薰平的想法時，自然沒有任何反對。過去他也是這麼做，靠著自己的力量打造了一間店鋪。

「好好放手去做吧！」

這句簡潔有力的話語，化為薰平前進的動力。

薰平開始四處尋找連同設備一起頂讓、能立刻營業的店鋪。

「聽說那間六花要搬遷了。」

薰平從六曜社的資深服務生「小肇」（小堺肇子女士）的口中聽到這個好消息，心中燃起了強烈的希望，隨即前往六花洽詢頂讓事宜。「喫茶六花」的室內設計是表演

177

藝術團體「Dumb Type」的一位成員、同時也是藝術家的小山田徹先生著手完成，店內氣氛極佳，過去薰平也曾經造訪過。詢問房租之後，還算能夠負擔得起的金額。於是，薰平保留了原來的室內裝潢，並且買下原店主以便宜價格割愛的餐具與家具。這麼一來，店鋪的營業空間就確定沒問題了。

薰平從打工族到晉升為正職員工，總共度過了七年半的時光。二十五歲的薰平，正式向剛先生表達了獨立開店的決心。

薰平每週一至兩天會在六曜社的一樓店打工洗碗盤，其餘時間則用來準備開店工作。

而自己心目中理想的喫茶店是怎樣的一間店？他再次想到了這個問題。在川口葉子小姐書寫諸多有關喫茶店的著作中，其中一本書【※26】的一段文字，讓他產生共鳴。

一個人之所以打開蕎麥麵店的拉門，目的是為了大快朵頤，品嚐秋天收成、香氣撲鼻的新鮮蕎麥麵。一個人穿過壽司店的門簾，腦海中浮現的盡是與新鮮壽司有關的景象。

可是，咖啡的情況就不是這樣了。

178

人們推開咖啡店的大門，並不一定為了喝一杯咖啡。

每個人來到喫茶店的目的都不盡相同，儘管喝咖啡當然也是目的之一，但可能只是與朋友盡情聊天、一個人寫寫日記，或者為了轉換心情而來的，動機可說是千差萬別。而這不正是喫茶店的魅力所在嗎？

「我希望這間店具備了歡迎所有人的喫茶店與悠閒的咖啡店，這兩種特色。」

薰平心中浮現了理想店面的輪廓。倘若如此，餐點的品項必須多元化。除了不可或缺的自製蛋糕以外，同時也希望像前田咖啡一樣，提供義大利麵與三明治等餐點。另外，還要一名負責接待顧客的員工。

「我不知道這間店會遇到什麼挑戰，但我希望你們能一起來協助這間店。」

薰平詢問曾在前田咖啡一起工作的荒井 Megumi（荒井めぐみ）與真田尚子的意願，因為曾聽過他們之後想開店的計劃。兩人都是單身上班族，薰平承諾他們的基本月薪為十六萬日圓。荒井小姐主要負責製作甜點，真田小姐在外場招呼客人，薰平則負責沖煮咖啡與料理餐點，三人在店裡的工作內容就此底定。

「咖啡豆還是得自家烘焙才行。」

雖然薰平經常觀摩父親的烘焙小屋，也在前田咖啡看過咖啡豆的烘焙過程，實際上卻沒有任何烘焙經驗。修把家中一臺用來研發新咖啡風味的小型樣品烘焙機送給薰平，讓他自行摸索。在開店的準備期間，薰平不斷地嘗試，終於完成了一款原創招牌配方咖啡，並命名為「啜飲音樂」。他認為咖啡就像音樂，希望能打造出一款「每天都能飲用、帶著愉悅風味」的咖啡。薰平認為咖啡必須講究風味與香醇、苦中帶酸……各種不同的味道巧妙地融合在一起，宛如一首動人的音樂。

天飲用。在開店的準備期間，薰平理想中的咖啡風味，除了層次豐富，還必須吸引人想每

轉眼間，離開前田咖啡已過了半年。二○○九年十二月，薰平的理想化為現實，一間小喫茶店就此正式開幕。店名叫做「喫茶 fe 咖啡」（喫茶 fe カフェっさ）。關於如此奇特的店名由來，薰平在開店時接受採訪是這麼說的。〔※27〕

我心想，要是有一間這種的店就好了，因此取了這個店名。（中略）如果店名用日語漢字與平假名，就會偏向喫茶店；取英文或片假名，又會偏向咖啡店。我想跨越喫茶店與

180

咖啡店的區別，打造一間「男女老少聚集在喜愛的場所」這種類型的店。

薰平的想法裡，有一部分也是嚮往著小時候住院的那段日子，男女老少齊聚一堂的理想情景。這間店位在古川町商店街旁的小巷道裡，從祇園走過來並不遠，雖然距離觀光區很近，但旁邊有一條自古以來，與當地社區緊密連結的商店街。既然是自己的店鋪，當然就想打造成聚集當地居民的場所。為此，薰平親手製作了開幕宣傳單，逐一投遞到附近每戶住家的郵箱裡。

在十二坪大小的店裡，一共有六張客桌席位。招牌配方咖啡一杯四百日圓。除此，為了滿足咖啡愛好者，店裡隨時備有十款單品咖啡。恰巧就在這個時期，日本受到第三波咖啡浪潮的影響，咖啡交易的環境越來越完善，很容易就能取得優良的咖啡生豆。許多人對咖啡有著強烈的偏好，薰平為了精通咖啡的顧客，甚至向特定的咖啡莊園訂購生豆。自家製蛋糕四百元日幣、綜合果汁五百元日幣、百匯八百五十元日幣。輕食餐點也相當豐富，包括：義大利麵、蛋包飯、牛肉燴飯與三明治等。為了不影響咖啡風味，薰平沒有把咖哩放進餐點項裡。由於「六曜社老闆兒子開的

店」極具話題性，立刻登上了雜誌版面，許多顧客慕名而來。平時，顧客以鄰近居民為主，一天約六十名客人，到了週末，來店裡消費的顧客大約有一百位。

薰平有一位比他年長三歲的女朋友，名叫藤田絢子，兩人在前田咖啡工作時就開始交往了，後來，絢子小姐在芳療按摩店工作，非常清楚薰平在開店之後，生活比過去從事正職時還不穩定，所以她經常幫忙分攤開銷。開店半年過後，店裡的運作總算步上了軌道，但由於兩個人都是各自居住，為了減少房租與生活的開銷，體貼的絢子小姐搬到薰平的住處，展開了同居的生活。之前薰平還是正職員工時，薪資大約二十五萬日圓，開店後，扣除營運成本與員工薪資，第一次拿到的淨利大約五萬日圓，只有過去薪資的五分之一。兩人在隔年的十二月結婚。絢子小姐辭去了芳療按摩的工作，一邊在六曜社打工，一邊照料薰平的生活。薰平則以嶄新的心情經營「理想的喫茶店」，他的內心感到雀躍不已。

半年後，六曜社發生了一起小事故。

二〇一〇年六月十七日早上，六曜社後面一間「新山」香菸專賣店發生火災。所

182

「我不知道這間店會遇到什麼挫折，
但我希望你們能一起來協助這間店。」
薰平詢問曾在前田咖啡一起工作的
荒井 Megumi（めぐみ）與真田尚子的意願。

這間位在古川町商店街旁的小巷道裡，從祇園走
過來並不遠，雖然離觀光區很近，但旁邊有一條
從古至今，與當地社區緊密連結的商店街。
我親手製作了開幕通知單，投遞到附近每戶人家
的郵箱裡。

183

幸，經營者迅速逃離現場平安無事。事故發生的時間在六曜社營業的前一刻，所以還沒有顧客上門。不過，在消防人員噴水搶救下，導致一樓店與地下店都被水淹沒了。

當天薰平的店剛好公休，他接到電話通知後立刻趕到現場，見到一家人與員工們站在店門口一臉茫然無助的神情。這天是星期四，也是六曜社公休日的隔天。當時，報紙報導了這場火災新聞，奧野修在接受採訪表示：「地下店鋪之所以淹水，是消防幫浦抽水造成的，至今現場仍濕漉漉一片，我希望本週末能夠恢復營業。」[※28]

這是六曜社有始以來，第一次遇到這麼長時間的臨時歇業。不過，在全體員工齊心協力打掃整理之下，店鋪總算趕在週末前恢復正常營業。薰平表示，這段期間有許多顧客為六曜社加油打氣，甚至還有熟客趕來現場幫忙。

「六曜社果然受到大家的喜愛，才會得到這麼多人的關懷和協助。」

薰平再次深刻體認到這項事實。

184

持續經營百年的店

二〇〇九年，一本以手寫的書刊《遍歷喫茶店：伽藍的存在價值》（喫茶店遍歷伽藍の存在価値）出版，由三月書房的宍戶恭一先生編撰，主要是為了祝賀北山大橋附近的一間「喫茶店　伽藍」開店十週年。在這本書裡，宍戶先生也寫下了對「六曜社」、「HANAFUSA」（はなふさ）、「築地」、「RODAN」（ロダン）、「DECOY」（デコイ）等，知名喫茶店的回憶。二〇〇二年，在一次偶然的情況下，宍戶先生品嚐了喫茶店伽藍一位青年煮的招牌配方咖啡，並以「尋覓已久的風味」為題，大力讚賞青年所煮的咖啡，足以媲美當今知名喫茶店長奧野修。

極度愛好喫茶的宍戶先生一直到晚年，每天都會拄著拐杖去喫茶店。在奧野實過世以後，宍戶先生每日的喫茶行程並沒有什麼改變，依然經常前往六曜社。有一次，他聽到奧野實的「孫子」獨自開店的消息便立刻上門捧場。在這之後，他每週一、三、五會去「喫茶 fe 咖啡」，其餘時間則前往六曜社以及探索新的喫茶店。於是，宍戶先生每天四處巡遊喫茶店的習慣，就改成這種固定的模式了。而每一次宍戶先生到薰平

185

的店裡，都會回憶起他與實之間的往事。

「以前，我時常和老闆結伴，一邊散步一邊喝酒。工作結束後，我們很自然地會約在六曜社附近的店裡碰頭。我每次都喝日本酒，老闆則是什麼都好，他有一張不挑剔的嘴。」

原來祖父也有不為人知的一面，薰平聽了之後感到格外新奇。他也向宍戶先生表明將來想繼承六曜社的決定，而宍戶先生也打從心底支持薰平。

有一天，薰平收到了宍戶寄來的一封信。

〈fe 咖啡讚歌〉

我隨興地走在路上

遇見喫茶 fe 咖啡的 Megumi（めぐみ）與尚子

極具存在感的薰平、絢子

打造了一間舒適自在的店

186

請下定決心

與六曜社一同邁向百年吧

立定百年大業的目標，就成為了薰平與宍戶先生之間的暗號。能獲得大前輩親筆贈送的「百年」兩字，更讓薰平確立了未來的方向。宍戶先生總是溫柔關懷著薰平，在不知不覺中，薰平彷彿看見了祖父的身影。

二〇二一年三月　宍戶恭一

自營事業的艱難

「喫茶 fe 咖啡」一開始的業績還算亮眼，但由於員工人數少，在營運上相當辛苦。營業的時間從早上八點到晚上八點，三名員工不停地工作，幾乎沒有休假。開店一年之後，只靠一臺樣品烘焙機根本接應不暇，薰平只好拜託父親，讓他在空檔時段使

187

用烘焙小屋。

二〇一一年冬天，開店經過了兩年，負責製作甜點的荒井小姐提出了自立門戶的計畫，她想在廣島老家開一間屬於自己的店。絢子在倉促的情況下，接下了甜點製作的工作。絢子原本就很喜歡做甜點，過去也曾經在婆婆美穗子住院時，接下地下店鋪製作甜甜圈的工作。薰平除了處理荒井小姐的工作交接、擔負起管理員工的責任以外，同時還要兼顧咖啡生豆烘焙、料理餐點與招呼客人，薰平面臨的挑戰比過去更加辛苦。

一年後，負責接待顧客的真田小姐，也提出想自立門戶的決定。在喫茶 fe 咖啡開店之前，真田小姐就已表明將來會自己開店。薰平也因此再次體會到經營的困難之處。就算重新聘請新員工，也無法立刻找到像荒井小姐與真田小姐這樣值得信任、有工作能力的優秀人才。

「或許自己根本不適合經營吧。」

薰平期望未來有一天能託付某個人經營這間店，然後回六曜社接手家業。然而，他對於這兩件事情喪失了自信，只能過著與絢子一起苦撐的日子。他不停思考著店鋪的未來，同時又要把所有的工作做好，導致身心疲憊不堪。

188

每天晚上十點過後，修的烘焙工作結束，薰平會接著在烘焙小屋工作兩小時。就在年末之際，終於發生了意外。那一天，也許是薰平過於勉強自己，他在烘焙作業時不小心打起瞌睡。睡到一半突然驚醒，發現連接鍋爐與煙囪的導管冒出了火舌。他立刻找父親幫忙，兩人提著水趕緊滅火。火熄滅後，只見咖啡豆已燒得一片焦黑。

「幸虧沒有釀成重大災害。」

祖母八重子與奧野隆就住在烘焙小屋旁，而且附近一帶都是住宅區，要是一個不小心，恐怕就會延燒到鄰居的住家。兩人在等待烘焙鍋爐冷卻時，修對薰平說：「那麼後續就交給你處理了。」隨即回屋裡休息。

「哎呀！好累。」

薰平拖著熬夜而疲倦不堪的身軀回到家裡，正當想好好調整心情的時候電話鈴聲響了起來。

「小屋出事了啦！」

電話那頭傳來了祖母八重子的聲音。

薰平連忙趕到烘焙小屋，消防車正在進行滅火的工作。

189

「怎麼會這樣？我明明把火熄滅了啊！」

聽說是附近鄰居發現小屋冒煙才報警的，與八重子同住的隆也察覺到異狀。在消防車抵達之前，連忙提水滅火，過程中手不慎被小屋的玻璃割傷，導致鮮血流個不停。

「您沒事吧？」

薰平慌張地問。

「嘿嘿嘿嘿。」

只見隆不好意思地笑著。

奧野隆雖然遺傳了父親的冷淡性格，但他的本性善良，以一笑置之的方式帶過，如此溫柔的舉動安撫了懊惱不已的薰平。

經由消防人員檢查，在冒煙處發現了燒焦的咖啡豆。前一晚，薰平取出烘焙機裡焦黑的咖啡豆，澆水後裝進袋裡，放置在小屋的角落，但是火苗並沒有完全熄滅，一段時間後再度燃燒起來。所幸這次沒有延燒到鄰居家，不過小屋裡的咖啡豆、管線與文件等物品，幾乎燒個精光，就連修最愛的馬丁吉他，也發現局部燒焦的痕跡。

「唉，竟然會發生這種事情。總之，你今天就先休息，好好放鬆一天，轉換一下心

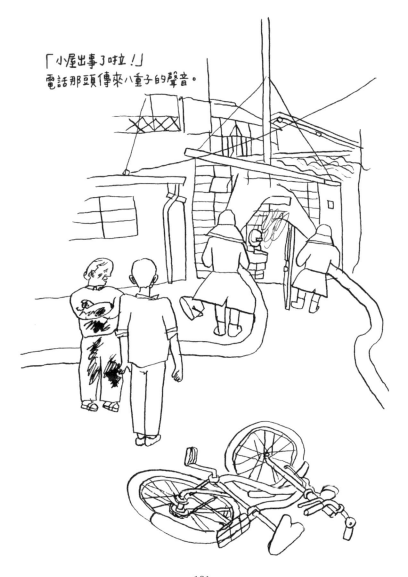

「小屋出事了啦！」
電話那頭傳來八重子的聲音。

情吧。」

八重子對著沮喪不已的薰平表達體貼關懷。修也明白經營喫茶事業的辛苦之處，所以在薰平的面前，不讓他發現自己失去重要生財工具與心愛吉他受損的失落感，甚至還為薰平打氣：「這也是無可奈何的事，你不用太在意。」

奧野修生病住院

正當薰平的店面急需振作之際，意外地發生了這場小火災。在如此嚴峻的考驗下，接著發生了另外一件事：奧野修的心臟檢查出疾病，必須馬上住院接受治療，地下店鋪被迫暫停營業一個月。在這段期間，六曜社的經營狀況好不容易才漸入佳境，如今卻出現了新的危機。

負責一樓店的八重子、地下店的奧野修夫婦與奧野隆，大家確實都上了年紀。很久以前，身為父親的奧野實曾感慨著六曜社在經營上的不穩定。

「我們的店面是租的，每次和房東續約時，都很擔心是否會出現變數。如果對方想

192

改建成新大樓，這間店鋪就無法再經營下去了。」

眼看著在祖父與二伯之後也「缺席」的父親，薰平實在無法保持沉默、裝作沒看見。儘管他在前田咖啡的磨鍊稱不上順遂，但他有咖啡店的經歷，也瞭解如何經營一間喫茶店，所以他認為是時候該承擔家業了。

在喫茶 fe 咖啡開店時，八重子會對薰平表達自己的看法。

「你在前田咖啡發展得太順利了，所以就算自己開店失敗也沒關係啦。」

這些話的確是八重子有話直說的激勵風格。「老闆娘」八重子可是隨著昭和時代一路走過來的，偶爾還會在店裡拉高嗓門教訓年輕的服務生。

「妳再這樣繼續下去，恐怕嫁不出去喔！」

儘管她的個性直來直往，想到什麼就說什麼，但生氣過後很快就沒事，不會一直沒完沒了，而且非常照顧大家，對待員工就像對待自己的孩子一樣。每年大家最期待的一項活動，就是六曜社會邀請歷代的員工，舉辦一年一度的新年會。在奧野實過世後，八重子是家中唯一清楚奧野實創業過程的人。就在此時，薰平把自己的決定告訴了八重子。

193

「我把自己的店收掉，回來六曜社幫忙，好嗎？」

包括創業者奧野實在內，奧野一家人撐起了六曜社的喫茶事業，每個人都經歷了磨練的階段，最後才能在店裡一起工作。八重子一直關注著走在喫茶這條路上的薰平，看著他走過艱苦的時期，十分認可他的工作態度，因此張開雙臂迎接他。而奧野隆也歡迎薰平的加入。

不知是否因病消沉，這次修並沒有提出反對意見。從這一刻開始，薰平以第三代接班人的身分幫忙分擔家業。

二〇一三年六月，薰平結束了經營三年半的喫茶 fe 咖啡。在最後的半年期間，薰平忙著工作，幾乎沒有休息，所以在結束營業後休了幾天假。

「好，接下來我要以全新的心態接受挑戰。」

到了八月，薰平正式在祖母經營的六曜社一樓店開始工作。

194

遵循六曜社的規矩

當時，六曜社一樓店，除了「老闆娘」八重子以外，能替客人沖煮咖啡的員工，就只有嚴守規矩、工作資歷長達二十年的小肇，以及外號「小步」的伊藤步里，與小名為「小美穗」前田美穗子，這三人而已。由於八重子年事已高，每週只會來店裡一次。在奧野實過世之後，便以這三人為主力，再加上十二名員工，大家齊心守護著六曜社，現在再加入了薰平這名生力軍。

「首先，我必須拋開過去所有的做法，完全謹守六曜社的規矩。在自己的店裡，我可以隨意追求心目中理想的喫茶經營方式，但六曜社並不是我能夠改變規矩的地方。」

從咖啡的風味到服務方式，甚至是店裡的氣氛，這些六曜社的獨特作風，都是經過長時間培養而來的。倘若破壞這一切，恐怕就等於背叛一直以來支持六曜社的顧客了。

雖然薰平是創業者的孫子，而且擁有經營喫茶店的經驗，但他打算從洗碗盤與清潔等工作開始做起。不過，八重子很快地就把沖煮咖啡的工作交給薰平負責。

「以你喜歡的方式去做就可以了，希望你能身為（店員的）表率領導大家。」

195

即便如此，薰平不知道的事情還是很多。他請教了資深員工關於六曜社的各種規矩，一週六天都待在店裡，從早上準備開店一直待到晚上七點，總共十二個小時，一心只想盡快熟悉六曜社的工作模式。過去，薰平總是看著一臉不悅的祖父站在吧檯裡工作，如今自己也站在同樣的位置，心中出現了一種奇妙的感覺。

就在歲末之際，奧野修告訴薰平一件驚人的事實。

「我們維持店鋪營運的資金已經用完了。」

「什麼？這是怎麼一回事？」

原來店裡營收赤字，一直是靠著奧野實多年來從事不動產獲利的存款來填補，如今已囊空如洗。雖然薰平對父親一付無關緊要的態度大失所望，卻感受到這個嚴重的問題慢慢地逼近自己。

薰平向八重子詢問店裡的經營情況，這才驚覺到帳目混亂的事實。就像父親說的一樣，六曜社一直處於虧損狀況。由於低價喫茶連鎖店的崛起，再加上熟客的年紀越來越大，一樓店鋪的來客數不如預期。祖父生前留給每一位家人九百萬日圓支票，以及

196

一些金條，最後全都拿去填補經營虧損了。

奧野實過世之後，一樓店開始供應早晨套餐，年輕客層因此慢慢回流，甚至增加了許多觀光客。這段期間的月營業額，終於超過了三百萬日圓，回復到勉強維持營運的水準。儘管如此，每年還需要支付政府兩次的消費稅金，在不堪負荷的情況下，所有的儲蓄終於見底。本來一切與經營相關的工作都是奧野實一手打理的，在他過世之後，全部交由處理會計帳務的會計師負責。因此，店裡沒有人能夠掌握經營的全貌。

「我必須想辦法做些什麼才行。」

薰平憑藉著過去在前田咖啡擔任店長的經驗，趁著二〇一四年的新年之際，立刻著手經營改革的計畫，他從八重子手中接下會計工作，改善過去不使用單據的會計制度。

薰平認為，接待顧客的服務方式必須改變。一直以來，大家都遵循祖父的教誨，無論任何時段，基本上都要維持三人當班的制度：一人沖煮咖啡，必須保持從容不迫的態度，並隨時觀察掌握店裡的情況、一人負責洗滌碗盤，另一人則在外場接待顧客。

然而就在這個時候，六曜社的重要員工相繼離去。原本擔任沖煮咖啡的美穗了懷孕

197

請辭，老將小肇住院休養了一個月。這兩名大將的空缺實在難以填補。雖然薰平想尋找替代的員工，但是八重子堅持不肯聘僱兼職人員，所以無法立刻找到適合的人選。

對此，小肇是這麼說的。

「當時，即使招募人才，也沒有任何大學應屆畢業生前來應徵。不知是否為時代潮流的影響，相較於過去，大家找工作的想法似乎不同了。另外，在 Hajime（ハジメ）先生離開之後，老闆娘（八重子）設法逐步改善，調整員工的班表與檢討管銷費用，但種種因素重疊在一起，問題難以在短期之內解決。」

如此一來，薰平待在店裡的工作時間必然增加，如果不放棄休假，店裡就無法正常地運作下去，這種情況不斷地持續著。

「在這個非常時期，我無法奢求休假了。」

平日時段，來店的顧客較少。因此，白天的時段到下午四點之前，店裡只留下兩名員工。沖煮咖啡的人必須兼顧洗碗盤的工作，藉以削減人事費用。原本一樓店全年無休，但為了減少營運費用，改成與地下店一樣，每週三訂為公休日。

198

此外，薰平也敦促員工改變原本的既定觀念。過去，她們極力遵守並實踐八重子要求的規矩。比方說，客桌上的飲用水必須隨時補充，倒牛奶的動作力求乾淨俐落，以及在固定時間清洗拭手巾。這些都是六曜社創業的獨特風格，儘管薰平充分瞭解這些規矩的用意，但實際在現場時，他察覺到凡事過度拘泥規定，有時候反而會失去服務品質。

「此刻，什麼是我們該做的事？根據不同的場合，我們應先觀察四周的情況，主動思考過後再行動，如此才是正確的方法。我並不是強迫大家去做什麼，而是換位思考，如果是自己是老闆，會希望為顧客提供什麼服務？請牢牢記住這種感覺。」

在工作忙碌之餘，薰平會抽空仔細地指導員工。一位資深員工小步回顧了當時的情景。

「六曜社最基本的規矩，就是站在顧客的角度，用心提供各項服務。薰平希望員工明白，他並不是要大家凡事都被規矩綁住，或者被迫去做某些工作。在某種程度上我可以瞭解，因為薰平具有其他喫茶店的工作經驗，所以才會對墨守成規產生疑慮。」

199

唯有透過用心思考與持續對話，此外，別無他法。

陸續傳來好消息

同年的七月，薰平夫婦的長子誕生了，名字叫做奧野奏。這一年，京都祇園祭的山鉾巡行回歸傳統，再度區分為前祭與後祭，距離上次舉辦已有五十年之久，其中後祭訂於二十日舉行。這一天，就在京都街頭傳來「鏗鏗鏘鏘」的傳統樂器聲中，薰平成為了父親。

到了秋天，更進一步傳來好消息。六曜社開業至今已長達六十年，店鋪一直是用租的，如今房東終於前來詢問購買土地與房屋的意願。

「我們總算能買下自己的店鋪了。」

八重子表露出了心中的喜悅。多年來，租賃的契約問題始終是一大隱憂。截至目前為止，六曜社曾多次與房東商量購屋事宜，不過始終遭到拒絕。因此，如果錯過這次大好機會，一旦房屋土地落入其他人手上，恐怕店鋪將被迫搬遷吧。

「我覺得應該再次慎重思考這個問題。」

薰平希望喜上眉梢的祖母能冷靜想一想。

「最後的選擇就交給你來決定吧。」

八重子託付薰平做出最後的決斷。

薰平感到非常煩惱。大伯與父親總有退休的一天。最後扛債的，就只剩下自己一個人而已。自己是否有能力還清所有的債務？光用想的就膽顫心驚，更何況自己還有家人需要照顧。然而，難道自己不是做好了覺悟，才會跳出來繼承家業的嗎？薰平曾在同行的其他店鋪工作，也獨自經營過一間店鋪，這些都是家族其他人沒有的經驗。就連繼承祖父留下來的六曜社招牌，朝向「百年喫茶店」的目標前進，全都是自己下的決定。

「今後，若想在這裡繼續經營這間店，除了買下來，我們沒有其他選擇。」

一樓店與地下店的房租合計約六十五萬日圓。房東開出的售價將近兩億日圓，若整棟買下來，以二十五年的貸款來計算，扣除二樓的房租收入後，每個月繳的貸款與原先的房租幾乎一樣。況且，店鋪的經營正一點一滴步入軌道。

儘管如此，這無疑是一場龐大的賭注。許多人在這樣的情況下，不是選擇結束營業，就是搬遷到其他地方。剛好就在這個時候，河原町通一帶知名的店鋪相繼關門大吉。六曜社附近有一間從明治六年開業（一八七三年）的文具店「壺中堂」，在二○一四年三月底結束了長達一百四十年的經營時光。這間老店的前身是江戶時期創業的醬油批發商「壺屋」，坂本龍馬的盟友後藤象二郎曾經在此寄宿。六曜社附近另一間於二戰前一九三七年開始經營的中華料理店「HAMAMURA 河原町店」（ハマムラ河原町店），同樣也因為房租的因素在同一年結束營業。直到幾個月後，這間店才搬遷到其他地點，由第三代重新開幕。

「為了避免六曜社步上相同的道路，此時只能向前走下去。我們買下這棟房屋與土地吧。」

薰平經過了深思熟慮，最後決定正式向祖母八重子報告。父親奧野修與奧野隆也表示：「既然薰平都決定了，我們當然欣然接受。」土地與房屋由六曜社社長奧野隆的名義買下，薰平則是其中一位保證人。原本擔心銀行貸款的問題，也因為經營前景看好與後繼有人的緣故，在銀行審查時有了加分的作用，因此連頭期款都不必準備，輕

202

易地貸下了全額。

二〇一四年冬天，六曜社的店鋪終於成為了奧野家的財產。這麼一來，邁向「百年喫茶店」的基礎就打好了。薰平的決定，可說是近幾年來河原町一帶罕見的選擇。

隔年的新年會上，六曜社全體員工齊聚一堂，八重子在開場致辭，自豪地說了一段話。

「我們終於買下了六曜社的房屋與土地。接下來，我們為了延續店鋪生意，一定會遇到非常多辛苦的事情，懇請大家務必協助薰平。」

奧野家團結一致，展開了全新的挑戰。在喫茶 fe 咖啡結束營業後，薰平的妻子絢子回歸主婦生活，專心照顧家庭，不過從春天開始，她每個月都會與八重子參加由稅務代理人召開的財務會議。這可說是全家總動員，為了百年大業，大家齊心協力讓店鋪持續向前邁進。

此時，一本介紹京都喫茶店的書，舉行了三方對談〔※29〕，與會者為作家川口葉子，以及薰平與奧野修。奧野修對於薰平喊出「六曜社邁向『百年』」的目標，提出

203

了稍微嚴苛的意見。

修：「我想表達的重點是，你把理想訂得那麼高，實際上每天的工作品質是否能跟得上理想的標準？畢竟你一開始就訂出六曜社要經營百年的目標，是吧？倘若百年後，別人稱讚你做得很棒，屆時你才回覆：『這都是因為我每天確實把工作做好。』這樣不是很帥嗎？然而，你在一開始就喊出持續百年的口號，就算目標達成，卻一直被別人說這段期間做事馬馬虎虎，那麼豈不是太遜了嗎？（笑）」

薰平：「我才不在乎什麼遜不遜的問題。」

修：「我所謂的帥，指的是你有沒有活在當下，確實完成每一項工作？即使身為老闆，如果沒有每天用心做好每一件事情，例如：洗碗盤、沖煮咖啡與清潔打掃等工作，看待事情就會變得眼高手低。（中略）當初，我在烘焙咖啡豆時，就是經過不斷反覆的調整，才能烘焙出理想的咖啡豆，幾乎沒有什麼失敗的經驗。但是，不曾體驗失敗卻是我自身的一大弱點。」

正因為兩人是父子，才能在意見相左的情況下仍說出內心真實的想法。隔年，薰平發現了一件重要的事實。他從別人那裡聽到，三月書房的宍戶先生曾說過這一段話。

「話說老闆（奧野實）只要喝醉了，就會不小心透露一定要讓六曜社成為百年老店的夢想呢。」

「什麼？他說過這樣的話？」

或許是奧野實晚年面臨了嚴峻的經營考驗，所以才會對兒子們說出「就交給你們做到最後了」，這種洩氣的話。然而，「百年喫茶店」不僅是薰平的目標，更是創業者祖父曾經懷抱的夢想。

「大概是祖父不想把這種壓力加諸在孩子身上吧。」

當薰平知道祖父把夢想藏在心裡，沒有直接告訴家人時，他對「百年喫茶店」的想像越來越鮮明，內心堅信一定能夠實現。薰平之所以做出購買土地與房屋的決定，也許是天上的祖父在背後推了他一把。

某一天，宍戶先生突然造訪一樓店鋪，初次見到薰平一歲的兒子奧野奏。

「第四代誕生了，六曜社也相當平順呢。」

宍戶先生面露喜悅，就像看到自己的孩子出生一樣。

不過，薰平一點都沒有強迫奧野奏一定要繼承家業的打算。儘管如此，或許將來有一天，奏也會和薰平一樣，同樣懷抱著對六曜社的愛，主動開口表達「我想繼承六曜社」，而這將是多麼令人開心的一件事啊。

召開家庭會議

薰平的工作量確實變得更吃重了。從年初開始，薰平試著控管每個月的營業額等資金的流動。另一方面，為了填補店裡失去主要戰力的缺口，薰平只能放棄休假，從早到晚都待在店裡工作。他甚至持續烘豆，提供給「喫茶 fe 咖啡」時期經常往來的顧客，除了不想讓烘焙技術變得生疏，也是為了度過嚴峻的生活，因為只靠六曜社的收入，無法維持一家三口的開銷。薰平會利用父親烘焙結束之後的深夜時段，在烘焙小屋裡進行烘焙作業。不料，一波未平、一波又起，店裡的重要員工小肇開始休產假，

206

小步也因為家庭因素必須減少工作時數，導致薰平待在店裡的時間越來越長。

「就把自己當成新人，一定要撐下去才行啊。」

儘管薰平對自己信心喊話，但是家裡有剛出生的兒子，需要特別細心呵護，妻子整天忙著照顧孩子，薰平根本找不出時間與絢子相處，身心俱疲。

過了夏天，來到了初秋的季節。有一天，在店裡工作的薰平接到了祖母八重子的來電，她為了會計上的一點小錯誤指責薰平。雖然薰平承接了統計營業額與薪資計算等會計工作，但審核及決定家人的薪資金額等重要工作，依然由八重子負責。

「現在是營業時間，不是說這些話的時候。」

薰平緊繃的精神壓力，終於讓他的理智斷了線。

「我有些話想對大家說。」

深夜打烊後，薰平把祖母八重子、伯父奧野隆和父親找來一樓店鋪。

「這間店明明就是一家人的，為什麼大家不肯互相幫忙呢？」

薰平一口氣爆發了平日累積下來對家人的不滿。

「現在是營業時間，不是說這些話的時候。」

薰平緊繃的精神壓力，
終於讓他的理智斷了線。

我有一些話想對大家說。

深夜打烊後，薰平把祖母八重子、
伯父奧野隆和父親找來一樓店。
「明明這間店就是一家人的，
為什麼不肯互相幫助對方呢？」

薰平一口氣爆發了平日累積
下來對家人的不滿。

208

「想必大家應該都很清楚，我的工作忙得不可開交，除了要替補人力不足的缺口，還要忙著照顧孩子。為什麼沒有人願意幫我分擔這些工作？」

這是第一次全家人聚在一起討論店裡的事情。薰平不滿的情緒一發不可收拾，他把心中累積到現在的一些錯誤的經營方式整個傾吐出來。

「到目前為止，大家都做了什麼？」

儘管薰平明白眼前這些人是職場上的前輩，同時也是自己的祖母、伯父與父親，但是他終究還是用了尖銳的口吻責怪他們。

父親早已開口表明，自己會完全負責地下店的所有工作。薰平其實很清楚這件事。

事實上，除了酒吧以外，單看地下店的業績，一直都是處於盈餘狀態。奧野修是六曜社開創自家烘焙的人，同時又具有音樂人的身分，他以獨特的品味，擄獲了一群死忠的六曜社愛好者。薰平非常尊敬這樣的父親，甚至認為自己「比不上」父親。但是，若以同事的立場去看，薰平實在難以忍受父親凡事我行我素、固執己見，不肯變通的態度。

「我們不該只顧自己的工作，因為一樓店、地下店與酒吧加起來，才是完整的六曜

209

社。難道大家的初衷不是希望六曜社長久經營下去嗎?」

因為是一家人,更應該說出心中真實的想法,這正是家族企業的一項優點,所以薰平才會把心中的憤怒發洩出來。但是,討論的過程中大家根本沒有交集,無法達成共識。

「如果你加入六曜社是打算永續經營下去,那就不要廢話那麼多,好好貫徹到底就是了。」

奧野隆開口表達了自己的意見。的確,他說的話沒有錯,但這並不是薰平想聽到的答案。大家對於解決目前問題的討論,就在理不出任何頭緒的情況下結束了。

「不管是店鋪經營、我個人的烘焙工作與照顧孩子,我只能靠自己把所有的事情做好。」

就在冬天時,第三次的小火災造成了一陣騷動。

第一次的小火災平息之後過了兩年,薰平又不慎引發了第二次的小火災。附近的鄰居聞到了燒焦味,立刻通報消防隊,最後出動了消防車趕來滅火。所幸只是咖啡豆燒

210

焦的煙，從煙囪擴散到住家四周而已。小火災的主因依然是薰平打瞌睡造成，但是大家都知道他過於操勞，因此沒人責怪他的過失。

然而，不久後薰平不小心又在烘焙機前睡著了。雖然是小火災，沒有釀成大禍，不過左鄰右舍卻感到相當不安，這已經是第三次發生火災事故了。況且，幾天前才召開「家族會議」沒多久，八重子簡直是火冒三丈。

「這不是從事咖啡工作的人應該犯的錯誤。不能再讓你這樣繼續下去了。今後，不許再給鄰居添麻煩。」

父親同樣對此瞠目結舌。

「雖然你不是偷懶睡著才發生火災，但是你忙著個人的工作而累到睡著，這樣做的意義到底在哪裡？歸根究柢，你的咖啡豆烘焙工作並不是店裡的工作吧？我不允許你再繼續犯這種錯誤了。」

之後，每當薰平想使用烘焙機就必須事先聯絡父親，修會在一旁監督。實際上，這也是對薰平使用烘焙小屋的限制。

薰平為屢次的失敗不斷地道歉，並想藉此機會讓家人瞭解他的工作處境有多麼地嚴

苟，同時也淡淡期待著，他的道歉能促成家人攜手商量對策的契機。然而，現實的情況卻偏偏事與願違。

薰平的窘境

二〇一六年的新年會，八重子開場致辭時，發表了意想不到的內容。

「一樓店不能再交給薰平管理了。只要我還活著，就由我來領導吧。」

還記得在去年的新年會上，八重子呼籲全體員工務必協助第三代薰平，今年卻發出了「復出宣言」，而且還突然地在全體員工面前宣布，薰平對此實在難以接受。

「您覺得呢？這項決定不會太過分了嗎？」

幾天過後，薰平向父親抱怨心中的不滿，然而修的回應非常冷淡。

「就算過分，到頭來也沒有一位員工站在你這邊。你是不是太狂妄自大了？」

「狂妄自大」這句話在薰平的耳邊不停地迴盪，他自認不會有過這種心態。薰平對六曜社在制度上與前田咖啡的巨大落差感到錯愕，他一直認為自己所做的一切都是為

212

了六曜社好。然而，家人卻一點也不領情，薰平為此感到痛心不已。

在新年會投下的震撼發言過後不久，八重子又再度責備了薰平。

「六曜社能有今天可是歲月的累積。總之，這裡有比薰平工作資歷還要久的員工，而且還有我在。更重要的是，在六曜社長久的歷史中，你不過才待了幾年而已，怎麼可能輕易地把六曜社經營得好。歸根究柢，你對兼職人員的教育訓練根本就做得不夠確實吧？」

薰平進入六曜社之後，不想拘泥從前六曜社的規矩，時常敦促員工要採取彈性的服務策略，但此舉似乎造成了現場的混亂。八重子宣布復出之後，許多無所適從的員工都來徵詢八重子的意見。薰平的本意是為了六曜社好才這麼做，然而效果卻適得其反。

八重子提出復出宣言後，原本每週一天的工作增加為兩天，不過每天的營業額還是交給薰平管理。薰平很想改善忙不過來的工作情況，於是向八重子提議，希望能培養負責沖煮咖啡的員工，然而八重子卻完全不接受，薰平只能繼續被迫長時間工作。雖然有一些員工表示能夠理解薰平提出的彈性服務策略，但薰平仍然處在一股難以言喻的孤獨之中，持續著每一天的工作。

一樓店不能再交給薰平管理了。
只要我還活着，就由我來領導吧。

二〇一六年四月，在一片預估未來消費稅增加的聲浪中，咖啡豆進貨的成本價格也跟著水漲船高。

「我們必須採取因應措施。」

薰平的做法是，將一樓店從烘焙業者進貨的咖啡豆，與父親烘焙的咖啡豆進行調和，藉此降低進貨成本。只要烘焙量不超過負荷，修也都願意提供協助。另外，原本一杯四百八十日圓的咖啡改為五百日圓，其他飲料也都調漲二十～三十日圓。甜甜圈也從一百四十日圓調漲至一百五十日圓，早晨套餐則從五百三十日圓調漲為五百六十日圓。由於提高了自家烘焙比率，營業利益率也隨之增加，再加上咖啡風味大幅提升，營業額自然穩健地成長。因此，商品價格的調漲並沒有造成太大的影響。

可是，薰平低落的心情卻揮之不去。這段期間，薰平在店裡從上午十一點工作到晚上十一點，每天都被工作壓得喘不過氣來。由於工作到很晚，根本找不到和家人相處的時間。絢子甚至還要幫忙處理一部分薰平每天帶回家的業績管理工作。兒子奏在滿兩歲進入幼兒園之後，絢子開始在定食餐廳兼職，貼補家用。

但是，六曜社卻沒有任何人伸出援手。因此，薰平越來越感覺不到這份工作的意

義。尤其是家人無法理解自己，讓薰平的內心遭受強烈的打擊。

薰平在六曜社工作的第三年夏天，鬱悶的心情已經到了快要崩潰的地步。在星期三公休日這天，他感到坐立難安，於是打了一通電話給父親。

「我每天在店裡做這些工作到底是為了什麼？」

薰平聽完後，心都涼了一截，就在自暴自棄的情況下，打了電話給八重子。

「我考慮要辭掉店裡的工作。」

修說出了難聽的重話。

「如果你還是一直抱怨這個沒完沒了，倒不如辭職吧！」

「原來六曜社根本不需要我。」

「這樣啊。你繼續留在店裡，我反而更不放心，辭職確實比較好。」

儘管薰平早就猜到八重子會這麼說，但還是對這些帶刺的話語沉默無語。過了片刻，從電話那頭傳來了熟悉的男性聲音。原來是伯父隆，他對八重子激動的語氣看不下去，於是請八重子把話筒轉交給他。平時話不多的隆，慎重地尋找適合開導薰平的

216

話語。

「自從薰平來到店裡以後，店裡的經營情況開始好轉，這是不爭的事實啊⋯⋯今後，還是請薰平來店裡煮咖啡給大家喝吧。」

奧野隆身為六曜社社長，同時也是薰平的伯父，他溫暖的話語不可思議地感動了薰平受傷的心。薰平終於發現，他在進入家族企業之後，內心一直渴望聽到這些話。薰平所追求的，只不過是家人溫暖的關懷與肯定。雖然明白自己年少氣盛、好勝心強，但終究期盼聽到家人一句：「薰平很努力工作呢。」在這之後，薰平只要遇到工作上的問題都會找隆商量。八重子與修都是專注眼前工作的職人性格，多年來，奧野實以唯一領導者的身分掌管著六曜社所有的事務，其他人並不需要操心店鋪的經營狀況。而繼承社長職務的隆，平時雖然沉默寡言、看似心不在焉，然而一旦做出決策，即使無法得到大家的理解，也一定會展現貫徹到底的堅定意志。光是從這一點，就能看出隆身為經營者的決心。

「不是站在經營立場的人，或許很難體會這種辛酸吧。」

薰平瞭解隆身為經營者的孤單，時常送上溫暖的關懷，隆也讓他想起過世的祖父。

217

有一次，酒吧的營業時間到了，仍然不見隆的蹤影，擔心的薰平打了通電話問：「你現在去哪裡了？」隆傳來酒醉的聲音回答：「在京都的某個地方呢。」薰平雖然心想著：「伯父靠得住吧？」卻不討厭他這種偶爾淘氣的個性。隆在工作時看起來相當冷靜，就算是多年不見的寄酒客人突然現身酒吧，隆依然能記得對方的臉孔，同時也會展現與客人交談互動的一面。

薰平把自己對現況的不滿告訴了母親美穗子。她仔細傾聽，接著溫柔地回應。

「其實，我從以前就一直期待著，如果有一天薰平能繼承六曜社的話，那該有多好。」

美穗子向薰平透露內心的想法，她熱愛像六曜社這種老派的喫茶店，因此從以前開始，心底就一直對薰平抱持著期待。一直以來，美穗子不曾直接跟薰平說過這些話，當薰平表示想繼承六曜社時，美穗子可是比任何人都還要欣喜雀躍。對美穗子來說，看著薰平一點一滴重新建立六曜社的經營模式，除了放心，同時也覺得這是身為母親的驕傲。

「原來還是有家人瞭解我的。」

薰平知道自己並不孤單，因為有默默支持我的家人，最後終於冷靜下來，心平氣和地

218

找回了理智。

「祖母與父親說的話也不是沒道理，就算我堅持自己說的話才是對的，但如果工作人員不瞭解也沒有任何意義。」

薰平下定決心，將不再從事六曜社以外的工作，他重新檢視自己的生活與工作方式，同時展現自己的態度，不厭其煩地讓員工明白自己的理念，竭盡全力取得大家的信賴。他再次面對一度想辭去的工作，重新找回了身為六曜社第三代經營者的覺悟。在薰平的努力下，終於慢慢地跨越那道與員工之間微妙的鴻溝。

「我必須再次從這裡好好地振作起來。」

八重子病倒

二〇一七年三月，薰平的辭職風波過了半年之後，高齡九十一歲的八重子，身體也出現了異狀。

八重子常去「京都威斯汀都酒店」附設的美容院，那天髮型設計師在替她剪頭髮

時，感覺八重子說話有一些不靈活，樣子與平常不太一樣。結帳時，她的右手甚至出現了無力的情況，髮型設計師見狀立即叫救護車。經醫院診斷為腦梗塞。

這一天是六曜社的公休日。醫院打電話到店裡來。

「請問您是奧野八重子女士的家屬嗎？」

薰平剛好來一樓店處理事情，接到了電話。由於醫院需要投藥治療，必須先取得家屬的同意。薰平表明自己是八重子的孫子，並且同意投藥治療。這一天，父親因演唱會的工作人不在京都，只有奧野隆與薰平兩人趕到醫院探視。八重子躺在病上，雖然她的意識清楚，但是右半身不遂，因此無法發出聲音說話。

「她能不能恢復正常必須視復健的情況而定。」

醫生如此告訴隆與薰平。

八重子住院半年，在醫院附設的復健中心接受復健治療，雖然以恢復正常為目標，但依然無法像之前一樣正常說話，所以最後搬到了高齡者照護中心。

「祖母已經無法再回到店裡工作了吧？」

220

奧野家無奈地接受了這項事實。

自從八重子在新年會上發表復出宣言已經過了一年多。這段期間裡，年過九十歲的八重子，每週都會到店裡工作一、兩天，她仍然寶刀未老、發揮著現役女老闆的本領。儘管她在電話中對薰平說了那些嚴厲的話，但事後一點也不尷尬，對待薰平的態度還是一如往常。

「沒想到祖母竟然以這樣的形式退休⋯⋯」

八重子的存在，雖然有時不易親近，但是她直言不諱的個性，對薰平來說卻是非常寶貴的存在。儘管薰平相當抗拒八重子的強勢作風，但正因為經歷了她在新年會上的復出宣言與電話中的嚴厲批評，才得以促成薰平重新審視自我的契機。也多虧了這段過程，薰平與員工的關係變得更加緊密。

「六曜社能有今天可是歲月的累積。」

八重子這句話的意義，漸漸地變得更具分量了。若想以經營者的身分帶領員工，就必須得到周圍所有人的認同。姑且不論八重子用心良苦到什麼程度，為了讓薰平明白

221

經營的道理，或許她刻意化為一道牆擋在薰平的面前吧。雖然八重子的倒下讓薰平悲傷不已，卻也為他在經營上帶來了新的觀點。

此外，薰平的重要諮商對象——奧野隆的身體也出現了異常變化。某一天深夜，超過七十歲的隆倒在路邊，路過的人發現他流血了，於是叫了救護車送醫急救。經由診斷是外傷造成的蜘蛛膜下出血。不過隆的記憶模糊，不太清楚事故發生的原因，有可能是在回家的路上不慎跌倒。每天打烊之後，隆會去木屋町的居酒屋喝一杯，這是他回家前的習慣。

住院經過一段時間後，雖然隆平安回到店裡工作，但是步履蹣跚、站在吧檯裡的工作模樣，看起來相當辛苦。

薰平深深地感受到，奧野家的長輩們也悄悄地走向衰老了。

「雖然不想去思考這個問題，但是我必須擬訂父母退休後的經營計畫。」

二〇一八年四月，薰平把六曜社變更為公司。由薰平取代奧野隆擔任社長職務，並以「六曜社股份有限公司」的名義，購買奧野隆名下的土地與房屋。如此一來，六曜

社就成為公司的財產，即使薰平或家人發生任何意外，六曜社也能夠持續地經營下去。待事情辦妥後，薰平隨即前往八重子入住的高齡者照護中心探視，並且向八重子報告六曜社變更為公司一事。雖然八重子無法開口表達，但似乎明白薰平的決意，因此以點頭的方式，同意薰平的這項挑戰。

六曜社變更為公司之後，多年來以兼職身分為六曜社付出與貢獻的小肇、「小新」新里幸子與「小晴」河野晴香，三人晉升為正職員工。事實上，這是六曜社第一次晉用奧野家族以外的人為正職員工。小肇曾因懷孕而暫別六曜社，但因為喜愛六曜社，產後再次回到工作崗位，她從一九九七年工作到現在，是六曜社最資深的員工。

「以前我很擔心，在薰平眼中，是否會討厭我這種心直口快的老員工，甚至想過轉換其他跑道。不過，當我得知六曜社需要自己之後，我真的非常開心。」

過去，薰平就算想休一天假也困難重重，他從自身的經驗中深切體會到，六曜社必須與時俱進，除了顧客服務，工作內容也必須改善。六曜社變更為公司之後，提供人才應有的薪資與福利待遇，如此一來，就能彌補家族經營的各項不穩定因素。

224

「我把深愛六曜社的員工當作家人。一間公司能獲得員工的共鳴，才會變成大家的公司。而每一位員工都認為工作有其價值，這間公司才能經營得長遠。」

薰平以第三代經營者之姿承接家業，在全力以赴的過程中找到了一個答案，那就是必須提升員工的工作待遇與環境。

「如果想在咖啡激戰區存活下來，無論店鋪或人員，都必須不斷地精益求精。」

薰平在夏天的飲料品項中，增加了漂浮冰咖啡，他與員工一起討論、一起開發商品，大家一點一滴嘗試全新的挑戰。此外，修允許薰平可以使用烘焙小屋了。二〇一九年春天，薰平為了維持六曜社向來的獨特風味，完成了一款原創配方咖啡，作為今後一樓店專用的主打咖啡。這麼一來，六曜社兩間店鋪都成為百分之百自家烘焙咖啡店了。

六曜社在禁煙上也有一套新做法。過去，兩間店鋪都規劃了室內吸菸區，不過現在改變了規矩，一樓店只在上午八點半到中午十二點開放吸菸，地下店則改為全日禁煙。自從創業以來，擺放在客桌與吧檯上的菸灰缸，一直被視為六曜社的名物。因此，讓薰平在制定禁煙規矩時猶豫不決，但為了員工的健康著想以及順應時代潮流，

225

最後還是決定改變原來的規矩。

二〇二〇年，六曜社從第一步走到現在，正式邁入了值得紀念的七十週年。

「六曜社一路走到今天實在是奇蹟，就像踩著鋼索充滿了驚險。」

奧野修對於六曜社能經營至今，如此表示。

八重子、奧野隆、奧野修、美穗子，以及薰平。乍看之下，奧野家的每個成員重視的方向似乎都不盡相同，充滿了個人風格。正因為是一家人，有時疏於溝通、缺乏互相體諒，進而吹毛求疵，甚至發生衝突。但是，薰平不斷地成長，一步一步踏實地朝向未來前進，同時打造安穩的工作環境與制度。他所付出的努力，大家都看在眼裡。

由於奧野一家人細心守護著六曜社，使得這間店受到顧客與員工的喜愛，也因為大家對六曜社的感情，六曜社才能持續地經營下去。人們之所以來到六曜社，不只是享用一杯美味的咖啡，更想追求「只屬於這裡的溫情空間」。薰平透過了六曜社的工作，更加深刻地體會到這一點。

226

「祖父母開創的六曜社，並非只屬於我們的私有財產，我有責任守護這個空間。我身為喫茶店的老闆，期盼能伴隨著六曜社，傳遞小小的幸福給每一位顧客，為此我將不斷地磨鍊自己。」

在不知不覺中，薰平立定「百年喫茶店」的目標不再是終點，而是持續向前邁進的一個中繼站。

227

※26 川口葉子《推開咖啡店大門的一百個理由》（カフェの扉を開ける100の理由），情報中心出版局，二〇〇六年出版。

※27 川口葉子《京都獨立咖啡館散步手帖（67家）──新舊之間，漫活京都》（京都カフェ散歩──喫茶都市をめぐる），祥傳社，二〇〇九年出版。

※28 朝日新聞報紙刊載，二〇一〇年六月十八日。

※29 川口葉子《京都・大阪・神戸的喫茶店：咖啡三都物語》（京都・大阪・神戸の喫茶店─珈琲三都物語），實業之日本社，二〇一五年出版。

參考文獻

- 井上卓彌《滿洲難民》，幻冬舍出版。

- 林哲夫《喫茶店的時代》，編集工房 Noah 出版。

- 佐藤裕一《Francois 喫茶室》（フランソア喫茶室），北斗書房出版。

- 豬田彰郎《豬田彰郎先生的咖啡之所以好喝的理由》（イノダアキオさんのコーヒーがおいしい理由），Anonima Studio 出版。

- 《咖啡物語：京都小川珈琲》（珈琲物語：京都小川珈琲）小川咖啡，二〇〇四年十月號《小川咖啡創世紀》。

- 《jazz》一九七五年八月號特輯：「為何是京都？」

- 《月刊京都》，白川書院山版，二〇一二年十二月號「特輯：魅惑的咖啡」。

- 田中慶一監修《KYOTO COFFEE STANDARDS》，淡交社出版。

- 高井尚之《咖啡與日本人》（カフェと日本人），講談社現代新書。

- 《竹中勞：近世二十年・反骨的現場報導記者》（竹中勞——沒後二十年・反骨のルポライター），河出書房新社出版。

- 《BRUTUS》一九九五年九月十五日號「前往咖啡都市——京都。喝遍京都的咖啡」（カフェの街、京都を行く。京のコーヒーだおれ）。

- DVD《就像高田渡一樣》（タカダワタルの），二〇〇五年。另外收錄電影版未公開公的幕後花絮。

- 奧野美穗子、甲斐 MINORI《搭起甜蜜的橋梁》（甘い架け橋），淡交社出版。

- 《喫茶搖滾》（喫茶ロック），Sony Magazines 出版。

- GEORGIA 網站「品嚐美味咖啡的方式 GOOD COFFEE TIPS」：https://www.georgia.jp/spn/european/topix/1.html。

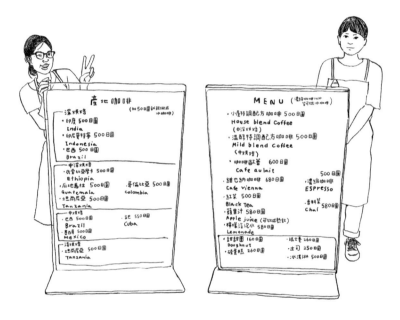

產地咖啡 (加500日圓就能換成冰咖啡)

深烘焙
- 印度 500日圓
 India
- 印尼曼特寧 500日圓
 Indonesia
- 巴西 500日圓
 Brazil

中深烘焙
- 衣索比亞耶加雪菲 500日圓
 Ethiopia
- 瓜地馬拉 500日圓　　　哥倫比亞 500日圓
 Guatemala　　　　　colombia
- 坦尚尼亞 500日圓
 Tanzania

中烘焙
- 巴西 500日圓　　　　　古巴 550日圓
 Brazil　　　　　　　Cuba
- 墨西哥 500日圓
 Mexico

淺烘焙
- 坦尚尼亞 500日圓
 Tanzania

MENU (濃縮咖啡以外的咖啡 皆可加冰咖啡)

- 小屋特調配方咖啡 500日圓
 House blend Coffee
 (中深烘焙)
- 溫醇特調配方咖啡 500日圓
 Mild blend Coffee
 (中烘焙)
- 咖啡歐蕾　600日圓
 Cafe au lait
- 維也納咖啡 680日圓　　　　　濃縮咖啡 500日圓
 Cafe vienna　　　　　　ESPRESSO
- 紅茶 500日圓　　　　　　　香料茶 580日圓
 Black Tea　　　　　　　Chai
- 蘋果汁 580日圓
 Apple juice (可以做成熱飲)
- 檸檬汽泡水 580日圓
 Lemonade
- 甜甜圈 160日圓　　　　　　起士蛋糕 260日圓
 Doughnut
- 磅蛋糕 260日圓　　　　　　土司 250日圓
 　　　　　　　　　　　　冰淇淋 500日圓

採訪／撰文：樺山聰
攝影：小檜山貴裕
內文插畫：北林研二
封面設計：朱疋
內文版型設計及手寫：張家榕

六曜社咖啡店

京都市中京區河原町三條下大黑町40-1

一樓店：+81-75-221-3820

地下店：+81-75-241-3026

樺山聰

任職《京都新聞》社會部，二〇二〇年四月轉調文化部編輯委員。二〇一五年於《京都新聞》連載作品「六曜社物語：一間小咖啡店的戰後七十年」。此外，也從事網路寫作工作，發行以介紹京都文化與美意識的電子報「THE KYOTO」。

咖啡家族：京都六曜社傳承三代的人情滋味故事

京都・六曜社三代記 喫茶の一族

二〇二一年四月五日 初版第一刷

作者	樺山聰
譯者	雷鎮興
副總編輯	陳秀娟
編輯協力	邱子秦
發行人	林聖修
出版	啟明出版事業股份有限公司
郵遞區號	一〇六八一
	台北市大安區敦化南路二段
	五十七號十二樓之一
電話	〇二二七〇八五三五一
總經銷	紅螞蟻圖書有限公司
法律顧問	北辰著作權事務所
ISBN	978-986-99701-5-0

咖啡家族：京都六曜社傳承三代的人情滋味故事 /
樺山聰著；雷鎮興譯 . -- 初版 . -- 臺北市：
啟明出版事業股份有限公司 , 2021.04
240 面；12.8×17.8 公分
譯自：京都・六曜社三代記：喫茶の一族
ISBN 978-986-99701-5-0（平裝）

1.六曜社咖啡店 2.咖啡館 3.經營管理 4.日本
991.7 110000038